那些電影
教我的事
LESSONS
from
MOVIES
II

先替自己勇敢一次，
再為對方堅強一次！

水尢＆水某　著

目錄

6

8

序

從二○一二年粉絲團成立以來，我們兩人就以「水丸」「水某」的身分在網路上與大家分享一部部讓我們深受感動、啟發的電影。雖然不是刻意營造恩愛形象，但感情的確很好的我們，偶爾也會透過兩人平日的對話放個閃，或是在受邀演講時分享一些我們的故事。

跟天下所有伴侶一樣，我們的相處包含了各式各樣的互動：有關心、有依賴、有熱情，當然也常有摩擦。每看到電影中的某個情節呼應了我們之間的某種互動時，都會讓我們莞爾一笑。

在看《西雅圖夜未眠》（Sleepless in Seattle）時就會想到我們長達兩年半，分隔三個國家的那段遠距離戀愛，看到《手札情緣》（The Notebook）時會忍不住想要跟對方鬥個嘴，還有看到《天外奇蹟》（Up）時會因為想像對方不在了而紅了眼眶。

這些雋永的愛情電影除了呈現浪漫劇情，更透過劇中角色的故事，告訴我們在各種愛情裡應該學會的課題。所以當我們陸續接到一些讀者們在感情上遇到的疑難雜症時，也開始試著從這些電影裡尋求靈感和解答。

除了電影本身能夠幫助我們對於「愛情」有更深一層的認識之外，我們也發現，**常常一部電影會因為我們兩人觀點的不同，產生不一樣的心得。種種岐異，除了看似男女有別，我們人生經歷、價值觀、對愛情的看法與憧憬等皆影響了我們各自的觀點。** 例如水某總是為了《傲慢與偏見》（Pride and Prejudice）裡的達西先生（Mr. Darcy，馬修・麥費迪恩飾）而傾倒，但水尢卻不這麼看達西與伊莉莎白（Lizzie，綺拉・奈特莉）的浪漫愛情。

而我們的粉絲團文章一直以來也希冀能提供多元觀點，所以往往一部電影能有不同層次的心得，即便是經典電影都能讓讀者耳目一新。

在過程中，不同觀點的探討與辯證很花時間力氣，因為要放下己見、真正地傾聽理解他人、並認同有「不同」的存在，需要包容心與耐心。生活瑣事也就睜一隻眼閉一隻眼算了，但價值觀的歧異並不容易理性討論，很容易變成貼標籤分類、二分法簡化結論，有伴侶的讀者應該也有過這樣的經驗。

然而，這樣的探討與辯證也是很有趣的，因為過程中可以看到對方價值觀養成的脈絡與背後的成因，不僅能學習體諒對方立場，還能有助於自己看事情更加全面，逐漸養成同理心與換位思考的習慣，相信這也是能有助於社會弭平爭端、融合多元文化的普世價值之一吧。

當然，實際一點，伴侶間也會更加恩愛啦！

所以在這本書裡我們除了**想要專注「愛情」這個主題之外**，同時也會用兩人對於同一問題的不同或相同看法來推薦不一樣的兩部電影，不僅意欲落實這個粉絲團創立的使命，也意旨使讀者們在遇到各種難關時，能從多元觀點中找到最適合自己的答案、把握自己的幸福。

「幸福」對你來說，到底是什麼？

01 「幸福」對你來說，到底是什麼？

當我們開始以電影推薦的方式回答讀者的來信提問，我們發現：很多問題的根本，是源自於讀者們「不知道自己要的是什麼」。我們或許會想，在愛情裡汲汲營營追求的，不就是「幸福」兩個字嗎？這兩個字看似簡單，可每個人對於「幸福」的定義都不同，當然得到幸福的方法也就不同了。所以，在找出自己可以得到幸福的方法之前，得要先思考這個問題。

《愛情不用翻譯》（Lost in Translation），2003

我們總是在尋找，
卻往往不知道尋找的是什麼。

Life is a search; but often we don't know what we are looking for.

以性感美豔著稱的女演員史嘉蕾・喬韓森（Scarlett Johansson）在這部早期的作品中飾演一位清純可人的少婦夏綠蒂（Charlotte）。因為丈夫攝影工作的關係，她陪著來到了日本，但是丈夫總是忙於工作，常常把夏綠蒂一個人留在飯店，她只好每天一個人在東京各地遊蕩。一天，她遇到了同樣來自美國到日本拍攝廣告的電影明星鮑伯（Bob，比爾・莫瑞飾）。兩人一見如故成了好朋友，在這個格格不入的異鄉，最熟悉的反而是互為陌生人的彼此。

夏綠蒂和鮑伯的相遇，讓兩個落單的人看似不再寂寞，但即便夜夜笙歌，卻只能暫時排解心裡的孤單。某個晚上，狂歡之後的他們回到飯店，一陣陣空虛再度湧上心頭的兩人並肩躺在床上，開始分享自己深藏的心事。鮑伯雖然看似人生經驗豐富，但當他試著誠實面對自己時的那種困惑，並不亞於年輕的夏綠蒂。最後鮑伯說了：**「當你越瞭解自己，與自己想要什麼，就越不會輕易感到沮喪」**（The more you know who you are, and what you want, the less you let things upset you）。

和一般的愛情電影不同，這部片中的男女主角，並沒有俗套地發展出浪漫的愛情，因為兩人的差距、也因為兩個人的相似之處，帶出兩人在感情上各自

的認知與缺陷。在電影中，夏綠蒂和鮑伯不是沒有機會發生超友誼關係，然而，兩人在心靈上的慰藉，超越了肉體上的刺激，最後兩人在東京街頭的擁抱吻別，成為了最美好的句點。

水某說：每個人對於幸福的定義都不同，所以沒有什麼

祕訣或公式是適用於所有人的。

如果你想要找到屬於你的答案，就需要先對自己有更深一層地了解，否則

就算你看了再多別人的案例、聽過再多別人的建議，你還是沒辦法找到幸福的

答案。

就像這部電影裡，一開始夏綠蒂以為自己只要陪在丈夫身邊就是幸福，然

後當自己被丈夫冷落了，她就退一步，以為「有人陪伴」就是幸福。事實上，

就算她有鮑伯這個朋友陪她排解寂寞，她也清楚知道，兩人總有一天要分開，

自己的問題還是得要靠自己才能解決。

這部電影最讓我喜歡的，是劇本並沒有讓兩人邂逅之後，就馬上認定對方

是真命天子／女，然後拋下一切與對方過著幸福快樂的人生。兩個人的相遇，

不過是讓他們在無助的當下找到慰藉，然後透過心靈的交流，讓自己重新回到

自己的人生軌道上。

假設你也正對自己想要什麼感到困惑，或許你需要的，只是一個能夠看清楚自己的機會。當你了解自己之後，你就會發現自己不再那麼輕易感到沮喪，或輕率地投入一段自以為是的愛情了。

很多東西你現在苦求不到，會在成熟之後不再想要。

Sometimes the best way to get over the things that you can't have right now is to simply grow up.

想要得到幸福，第一步就是相信自己也值得那樣的幸福。

The first step towards happiness is to believe that you deserve to be happy too.

和全天下所有的女孩一樣，珍（Jane，凱薩琳·海格飾）最大的心願就是能和心愛的人結婚，穿著美麗的禮服，在永生難忘的婚禮上和另一半共讀誓詞、互許終生。但命運似乎總是愛捉弄她，只讓這個願望實現了一半——珍參加過二十七場婚禮，但每次都只能以伴娘的身分，從旁看著別人得到幸福。於是她的心願，只能隨著二十七件伴娘禮服深藏在衣櫃中。

珍其實不是沒有機會得到幸福，只是個性善良隨和的她總替別人著想。當她即將參加的下一場婚禮，新娘新郎就是自己的妹妹和自己的老闆兼心上人時，一個專門負責撰寫婚禮報導的記者朋友凱文（Kevin，詹姆士·馬斯登飾），不但替珍感到不平，也指出了珍心態上最大的問題：她不懂得把握機會，也不懂得「愛自己」。

然而，雖然凱文一直給珍中肯的建議，但他何嘗不也是以旁觀者的立場，看著一場場婚禮上演，記錄他人的幸福，同樣遲遲沒有行動追求自己的幸福。

後來珍發現她的真愛正是凱文，而再也不願意讓幸福擦肩而過，她勇敢地向凱文告白，也得到了正面地回應，於是珍終於如願在自己的婚禮上，穿上了她得「愛自己」。

──第二十八件禮服。

水尤說：的確有很多人在愛情中感到迷惘，只因為對自己不夠瞭解。

有一些人雖然很清楚自己想要的幸福長什麼樣，卻對於要怎樣得到那樣的幸福不得其門而入。

這部電影和水某推薦的《愛情不用翻譯》雖然切入的角度不同，但都點出了很多人在愛情裡「不能誠實面對自己」的問題。

就像《27件禮服的祕密》裡的珍一直都天真的以為，只要看著別人得到幸福，自己也就滿足了。但這樣的「大愛」不過是珍的自欺欺人罷了。事實上，珍很渴望想要得到自己的幸福，而專屬於自己的幸福，除了靠自己去爭取之外，沒有其他方法可以抓得住。

在愛情裡如果不做自己，被愛上的就不會是真正的你。

Always be yourself in a relationship; it's the only way to be loved for who you really are.

《戀愛腦內高峰會》（Poison Berry in My Brain），2016

比愛上一個人更重要的，是喜歡愛上那個人時的自己。

There's no use loving someone if you can't love yourself at the same time.

02 心動可能只是一時之間

你是不是曾感覺自己和對方之間有許多共同之處，像是兩人都喜歡吃同一種美食、喜歡上同一部電影，或是有著共同的嗜好，因此就直覺認定對方是生命中的真命天子／女，很快地就一頭栽了進去？後來，熱情慢慢退去，才開始覺得，對方好像沒有那麼的好，然後開始抱怨自己愛不對人。

然而，這是為什麼？明明一開始兩人就很合拍，怎麼到後來感覺就不對了呢？

《愛情失控點》（Irrational Man），2015

喜歡一個人，請試著了解他；不要輕易地迷戀上你想像中的那個他。

If you like someone, do spend the time to understand them. Don't fall in love with someone for who you think they are.

吉兒（Jill，艾瑪．史東飾）是一個熱衷哲學的女大學生，當她獲悉知名的哲學教授盧卡斯（Lucas，瓦昆．費尼克斯飾）要來她所在的學校任教時，她感到無比興奮和憧憬。即便，盧卡斯在其他人眼中只是個愛酗酒、不修邊幅的人，吉兒眼中的他卻是學問淵博、獨特的人。所以，當盧卡斯對於吉兒的觀點和論文表示讚賞時，就讓吉兒覺得備受到肯定，也對盧卡斯產生愛慕之情。

愛情會蒙蔽很多人的雙眼，吉兒不只忽略了很多顯而易見的事實，還下意識地美化了盧卡斯的缺點：神經質被解讀成多愁善感，憤世忌俗是瀟灑不羈，放逐自己則成了自我探索。盧卡斯對當時的吉兒來說，只有完美兩字可以形容。

但後來當盧卡斯竟然為了在餐廳裡鄰桌客人的一段言論，計畫了一場謀殺案，才終於給了吉兒一記當頭棒喝，讓她認清了盧卡斯幾近瘋狂的真面目。

不過，吉兒的症狀是不是有種似曾相識的感覺？試著回想看看，當你深深地喜歡一個人時，那人的一舉一動都是不是都充滿了魅力，一顰一笑也都牽動著你的情緒？

事實是，不管你最後是否跟他在一起，過一段時間這些魂縈夢牽的事都會成為過去式，如果對方是你所愛，取而代之的就會是眷戀、關心、甚至是親情；

如果一切只是一時被愛沖昏了頭，那當衝動、熱情漸漸理智起來時，搞不好還會像吉兒一樣，想不透當初自己怎麼會喜歡上那樣的人?!

水某說：一個人之所以會被另一個人吸引，是因為對方身上有著讓你欣賞，或是讓你想要擁有的優點。

可能會讓人產生情愫的就像是：英俊美麗的外表，幽默風趣的談吐，甚至是洋溢的才華……等，尤其是對方和你擁有類似的特點時，更有一種被肯定的感覺──原來，你喜歡的，對方也喜歡耶！但是，這些表面上吸引著你的契合點，卻很容易誤導你，導致你忽略了其他不同調的地方。

因此，當我們發現自己對一個人有好感時，首先要做的是後退一小步──也就是克制住自己的情感，先讓理智作主！雖然，當愛情像大浪般來勢洶洶，很難不被沖得暈頭轉向，但我們也要認清，心動只是一時，相處卻是一輩子。

當你愛上的，只是你心目中的他，而不是真正的他，就可能是一段不如意感情的開端，往往導致失敗的結果。而要真正認識一個人，就得試著了解他的一切，不管是優點，還是缺點，這樣，你才不會被愛情的真實面貌給嚇跑。

有兩種人你應該要好好珍惜：讓你會想花時間了解的人，和願意花時間了解你的人。

Two types of people you should always cherish: those who you want to understand, and those who are willing to spend the time to understand you.

莎士比亞筆下有許多經典作品都曾被拍成電影，像是這部青春洋溢的ＹＡ電影就是赫赫有名的喜劇《馴悍記》（The Taming of the Shrew）改編而成。

故事敘述一對家教很嚴的姊妹，被爸爸嚴格管束著不准交男朋友。在年輕活潑的妹妹碧昂卡（Bianca，賴瑞莎·歐蕾尼可）的央求之下，爸爸同意妹妹可以交男友，但前提是，要在人稱「悍婦」的姊姊凱特（Kat，茱莉亞·史緹爾）找到對象之後才可以。於是妹妹的眾多追求者們，找上了惡名昭彰的浪子派崔克（Patrick，希斯·萊傑飾），希望他能挺身而出。

為了要能完成這個看似不可能的任務並得到獎賞（現金），派崔克開始留意凱特的一些細節，包括她的興趣、喜好……等，卻在幾次接觸後，發現了凱特許多不為人知的優點。此時，凱特也注意到派崔克對自己的用心與了解，開始對他產生好感。

凱特和派崔克的例子，恰巧和許多刻板的愛情故事相反，一開始兩人都惡名遠播，所以，在進一步交往之前，兩人對於對方的種種缺點都了然於胸，卻也因為這樣，當他們發現對方的優點時，多了一種因為反差所造成的驚喜！比起為愛沖昏了頭，他們也一步步走在了一起……

水尢說：愛情可以經得起考驗，但卻經不起欺騙；當你選擇忽略對方的缺點時，就是在感情上對自己的一種欺騙。

想像與現實間的差距，會將兩人之間的熱情慢慢的消磨殆盡，最後剩下的只有難堪要去面對。

當我們喜歡上一個人，多花點時間去了解對方是最基本的事，我們得確信愛上的，是他本來的樣子，而不只是我們自己心目中的想像。

一段感情能否成功，價值觀的相互理解是很重要的催化劑。所謂充分理解對方的一切，包括了欣賞對方的優點，還能理解包容對方的種種缺點，如果能做到這些，那就表示，一段真愛即將就此啟程了。

很多時候一個人的好，只有在你慢慢瞭
解他之後才看得到。

Sometimes the only way you can see a person's good
side is taking the time to know them.

《動物方城市》（Zootopia），2016　

給身邊的人一個機會瞭解你吧；畢竟沒
有人能夠獨自堅強一輩子。

Give people a chance to understand you. After all,
no one can be strong on their own forever.

03 不只是喜歡

一位英國的經濟學助教彼得・貝克斯（Peter Backus）曾經作過一個研究，試圖計算出自己遇見真愛的機率，而他得到的答案，竟然比找到外星人的機率還要低！雖然，根據他的理論，在英國還是有超過一萬名的女性符合他所列出的基本條件……

然而，即便讓這一萬名女孩同時出現在彼得眼前讓他挑選，他又要怎樣才能夠判斷，哪一個人才是真正適合他的真命天女呢？

《K歌情人》（Music and Lyrics），2007

喜歡一個人就像欣賞一首歌的曲，愛上一個人是更懂得它的詞。

Affection is when you like a song for its melody.
Love is when you understand its lyrics too.

這部電影重現了很多愛情電影常見的元素，一對偶然相遇的男女雖然一開始並不合拍，但在相處之後對彼此有互有好感，在一一戰勝了難關和澄清誤會清之後終成眷屬。而《K歌情人》最令人印象深刻的，就是劇中一首名為〈回到相愛的路〉（Way Back Into Love）的情歌。

艾力斯（Alex，休‧葛蘭飾）是在二十年前曾經紅極一時的樂團成員，但隨著樂團解散，艾力斯的明星光環漸漸黯淡，只能夠靠著接一些三三流的演出來維持收入。一次機緣下，他得到了替當紅的青春偶像柯拉（Cora，海莉‧班奈特飾）譜寫新歌的翻身機會，正當他為了填詞苦惱不已時，他發現了替他整理花草的女孩蘇菲（Sophie，茱兒‧芭莉摩飾）頗有寫詞天份，後來兩人一起合作寫出了〈回到相愛的路〉，並獲得了柯拉的青睞。

柯拉雖然喜歡這首歌，卻將這首歌依照她的個人曲風改編成新潮的版本，這樣一來便與蘇菲心目中的曲風大相逕庭。蘇菲期待艾力斯能夠堅持自己的創作，但艾力斯卻擔心會得罪柯拉並失去商業機會而拒絕了。蘇菲覺得心血被糟塌，加上對艾力斯的失望之情，她傷心離開了。後來終於知錯的艾力斯決心挽回……

水某說：《K歌情人》中由艾力斯譜曲、蘇菲填詞的那首主題曲不單是兩人愛的結晶，同時也是關於「喜歡」以及關於「愛」的詮釋。

要如何分辨「喜歡」與「愛」，或許有個方式可以嘗試：

試想，你最愛的那首歌曲，除了動人旋律吸引著你外，其中的歌詞是否也正寫出你的心情，讓你不自覺中反覆低聲吟唱？人也像是一首歌，外表是旋律，內在就是歌詞，當兩者完美地配合時，就能夠讓聽見的人深深著迷。

「心動」就像是初次聽見一首悅耳的歌，讓你一字一句地細細咀嚼著歌詞，將自己投射在詞曲所建構的美感世界中，就算聆聽千遍也不覺厭煩。

因此，當你發現對一個人的一切，特別是他的內在，有同樣的衝動想要「細讀」時，這時，你對他的感覺，就不只是喜歡而已了。

40

兩個人的相遇可以有無限的可能，但只有相知，才能夠真正地相愛。

Infinite possibilities spawn when two people meet, but understanding each other is the only way for them to truly fall in love.

《真愛挑日子》（One Day），2011

看到一個人的優點叫做喜歡；包容一個人的缺點才是愛。

Affection is when you see someone's strengths; love is when you accept their flaws.

艾瑪（Emma，安·海瑟薇飾）與德斯特（Dexter，吉姆·史特格斯飾）自從在大學認識之後，就保持著友達以上，戀人未滿的關係，兩人相約好在每年的七月十五日都要見面。艾瑪是個樸實又純真的女孩，一直偷偷地喜歡著帥氣不羈的德斯特：德斯特卻輕浮又膚淺，雖然知道艾瑪對自己頗有好感，但從來沒有認真看待兩人之間的感情，對人生也抱著輕慢的態度，只想著及時行樂。

艾瑪一直希望德斯特能夠醒悟，好好地正視自己以及兩人之間的感情，等來的卻只是一次又一次的失望，而就算如此，艾瑪還是狠不下心放手。時間又到了兩人每年相約見面的日子，這難得的一天，卻因為德斯特嗑了藥而變得十分不堪……德斯特不只和別的女人調情，甚至當眾羞辱了艾瑪，這一刻終於讓艾瑪心碎了一地，就此跟德斯特徹底斷絕關係。

在那次的爭吵以後，兩人看似從此過著毫無交集的生活，但其實對彼此仍念念不忘。經歷過人生起落的德斯特，終於結束了自己多年的荒唐，決定到巴黎去找艾瑪，希望能夠彌補以前對她造成的傷害：自以為不再對德斯特掛懷的艾瑪，一開始並不想要復合，但看著德斯特失落離開的背影，才驚覺自己從來就沒有停止過愛他……

水尤說：從兩人的相遇、曖昧、分手、到重逢，我們看到了一對原本不夠成熟的男女，在經歷了人生之後終於學會了愛。

這個愛情故事有一個特別的點，就是男女主角在每年的同一天見面的約定。

而當艾瑪在與德斯特決裂時說的：「**我愛你，但我不再喜歡你了。**」（I love you Dexter, but I don't like you anymore）真是一語道盡了所有人對愛感到失望時的心情。

在那個當下，艾瑪不再喜歡的是：當著她的面做出荒腔走板行為的德斯特；但在她心中，她還是渴望那個、讓她傾心、一直深深愛著的德斯特能夠回心轉意，不管要她等待多長的時間，只要德斯特願意悔改，不管他過去再多的缺點，艾瑪還是會願意接受他。

艾瑪的奮不顧身也許很難理解，但也不是不真實，因為──喜歡不就是淡淡的愛，而愛也就是另一種深深的喜歡。

對一個人心動不難，難的是判斷他適不
適合你。

Falling for someone is easy, judging if they suit
you is not.

《鐵達尼號》（Titanic），1997

有時候你必須放手，才能明白是否真的值得擁有。

Sometimes you need to let go, before you know whether it's worth holding on to.

04 未能說出口的愛戀

一段感情中最讓人難受的，就是無法擁抱心愛的人。不管是暗戀時的那種猶豫，或是失戀後的無法釋懷，都會讓人陷入絕望又痛苦的深淵裡。猶豫的人，因為害怕被拒絕，只好讓心情像坐雲霄飛車一樣，隨著心上人的一舉一動起伏不定；無法釋懷的人對於逝去的愛耿耿於懷，於是就將心房鎖起來，再也不敢踏出下一步。

於是，我們的愛彷彿變成了影子，遙遠又無止盡地守候著那一個人……

世上不知有多少人，以朋友的名義，默默愛著一個人。

There are always those who disguise their love for someone in the name of friendship.

這部電影裡的主角，是一位剛剛升上高中的少年查理（Charlie，羅根‧勒曼飾），因為個性內向又不善交際，他很快地先是被忽略，然後成為被霸凌的對象，還得面對課業、朋友、異性、及幼年時留下的一些陰影，不斷讓查理感到困惑與不安。還好查理遇上了兩位好朋友——派崔克（Patrick，艾澤拉‧米勒飾）以及珊（Sam，艾瑪‧華生飾），他們是一對兄妹，也是大他兩屆的學長姐。雖然三人各自有不同的煩惱，但在彼此的扶持陪伴之下，一起渡過了這人生中最美好，也最混亂的高中時光。

查理對珊幾乎是一見鍾情，覺得她聰明大方，敢愛敢恨。可是害羞的查理卻一直不敢告白，只是盡力作好一個朋友的本分，在珊的身邊默默守護著。當他看著珊在戀情中不斷地受傷，卻老是學不到教訓，甚至被眾人認為是個「放蕩」的女生時，查理是既心疼又不解。

有一天查理鼓起勇氣問他的英文老師，為甚麼好的人總是選擇錯的對象？

老師這樣對他說：**「我們選擇接受的，都是自認為值得的愛」**（We accept the love we think we deserve）。後來隨著故事發展，我們發現，原來珊在小時候曾被爸爸的老闆騷擾，失去了珍貴的初吻，或許是因為如此，讓珊對於感情迷

惘了很久，甚至懷疑自己的價值，連帶的影響了她所選擇的約會對象。然而查

理友達以上的守護，最後終於讓珊醒悟……

水某說：暗戀之所以會讓人這麼難受，主要是因為你付出了感情，但因為對方不知情，所以你得不到任何的回應。

你每晚的失眠，他永遠不會知道；而你漫長地等待、刻意地接近，也從不被放在心上；甚至你明知道這段戀情不可能有結果，但你就是沒辦法克制自己去喜歡對方。於是，你只能猛鑽牛角尖，只能默默忍受這永無止盡的身心煎熬。

「我們選擇接受的，都是自認為值得的愛。」 這句話說明了，為什麼我們在暗戀的時候，總是心甘情願的自我折磨，即便對方對自己所受的苦不聞不問（甚至不知不覺），就因為喜歡上了，所以就認為一切的付出都是值得的。

而當這段感情越是煎熬，彷彿越能證明自己是真切地愛著，哪怕只能以朋友的名義默默地守護對方，也會覺得心滿意足。

但是，查理最後還是向珊表達了心意。他掙脫了被動、內向的束縛，他的勇敢為自己不留遺憾，那麼你呢？

《紐約愛未眠》（Before We Go），2015

這世上值得你真心去愛的，絕對不只一個人。

There must be more than one person who deserves your wholehearted love in this world.

接近午夜的紐約中央車站依舊人來人往，尼克（Nick，克里斯·艾文斯飾）站在角落，一面吹奏著小號，一面想著自己的心事。此時名叫布魯克（Brooke，艾莉絲·伊芙飾）的女子慌張地從他面前跑過，在確定自己搭不上回波士頓的末班火車之後，露出了絕望的表情。尼克出自善意上前關心，才知道女子必須要在天亮之前回到家裡，才能挽救自己所犯下的一個大錯。於是兩人結伴沿著街上走，試圖找出讓布魯克及時趕回家的方法。

不知道穿過多少巷弄之後，兩人開始不經意地向對方吐露自己當下內心的煩惱。布魯克以為曾經出軌的老公又偷吃，於是留下一封殘酷的分手信後離家出走；尼克表面上來到紐約是為了要面試加入一個知名樂團，實際上是在掙扎著要不要出席友人的婚禮，並和多年前分手的初戀女友漢娜（Hannah，愛瑪·菲茲派翠克飾）見面。透過布魯克的開導，尼克才鼓起勇氣面對漢娜，雖然兩人並沒有再續前緣，但尼克終於解開了纏繞在心裡多年的結，也得到了他一直盼望著的釋懷。

而這一夜的相處，尼克和布魯克對彼此的感覺漸漸變了，並發現心中那些糾結不已的痛苦，都只是逃避與鑽牛角尖所致。布魯克發現老公的出軌卻選擇

了隱忍，而為了維持美滿婚姻的假象，早已讓她心力交瘁；尼克則是從分手之後，就讓自己一直在猜測與漢娜的各種可能中虛度光陰。這兩人的相遇，讓彼此都醒悟了過來，他們共同決定，要以全新的自己和對方的未來在一起……

水尤說：我很欣賞《紐約愛未眠》的結局——當兩人回到了紐約車站，尼克對著即將分手的布魯克說：「謝謝妳，讓我知道這輩子不是只有一個人可以愛。」（Thank you for showing me that I can love more than one person in this life.）

愛情真的是很奇妙，人有時候會因為愛而堅強，有時候又會因為愛而變得軟弱。

因為你太喜歡一個人了，所以你很害怕告白時，他給你的答案是否定的。

因此你變得優柔寡斷，對自己失去信心，覺得自己配不上這麼好的一個人。

也有一些讀者告訴我們，說自己從頭到尾都不曾向對方表白心意過，然後讓心中這個一直無解的問題困擾自己：或有些人則是在失戀之後沒有勇氣再追求下一段感情。

雖然現在你愛著的人很好，但值得你愛的人絕對不只一個。因此，別讓自己落入了「要是他／她不愛我，我就不能幸福」的深淵當中無法自拔才是。

幸福的人懂得放手，留不住的何必強求。

Never force someone to stay just because you don't
know how to let go.

當你越是愛，就越是矛盾；想卻說不想，
愛卻說不愛，脆弱卻一直假裝堅強。

The deeper the love, the deeper the dilemma. Thus
longing is denied, love is rejected, just so we can
pretend to be strong.

《最後的禮物》（Last Present），2001

放下一個人不是要你忘了他，而是換一
種不折磨自己的方式去想念。

Letting go doesn't mean forgetting. It means
remembering someone in a way that doesn't torture
yourself.

05 明知不可能，仍想說出口

我們一輩子能有幾次「告白」？不論是告白前的志忑，或是告白後的不安，我們都難以忘記當時的心情。有多少人，因為害怕得到的答案不是自己想要的，而遲遲不敢行動！又有多少次，就算勉強壓抑下來了心情，卻還是輾轉難眠、無法放棄心中的愛戀。

而同樣揮之不去的還有：害怕被拒絕、害怕被討厭、害怕會受傷、甚至害怕替對方帶來困擾，都可能是讓你無法鼓起勇氣把心意告訴對方的原因，那麼，我們究竟該怎麼做？

《來自紅花坂》（From Up on Poppy Hill），2011

勇敢表白的人雖然都盼望得到幸福，但其實
更不想留下遺憾。

Those brave enough to confess their feelings all wish
to be happy, but they also don't want to leave behind
any regrets.

一九六四年的日本橫濱，就讀高中的女孩松崎海，每天都會在海邊的旗竿上，升起象徵平安的旗幟，向已故的父親致意。這個舉動被同校的學長，也是新聞社社長風間俊看見了，並且以她為主題在校刊內發表了一首動人的詩。因為這首詩，讓兩人注意到了彼此。原本，松崎對風間的印象不是太好，但在風間刻意請求松崎協助校刊的編排事務，而有了更多互動之後，松崎對風間的感覺產生了改變。

正當一股純純地愛開始萌芽時，卻在機緣巧合下發現兩人可能有血緣關係！雖然心中難過，兩人還是立即踩剎車，試著和對方保持距離。對風間無法忘懷的松崎每次看到風間的身影，仍忍不住心中刺痛；而風間內心也是同樣煎熬。

在一次兩人結伴到東京的行程結束之後，松崎終於再也無法按捺心中的思念，向風間坦白了心意。這部電影後來有了美好的結局，在養父的說明之下，風間明白了自己的身世，原來風間和松崎並沒有任何血緣關係……

風間和松崎在還不知道真相之前，就向對方表達心意的勇氣，很令人欣賞！但在互訴情衷的當下，兩人明明都知道這段感情，不可能有好結局的，卻都不想再繼續壓抑自己的心情；風間和松崎在那當下，不是為了想改變結果而表達

心意，而是為了不給自己留下遺憾，僅此而已；他們不求結果，只求一份面對自己真正心意的勇氣！

小某說：很多時候，因為對於「美好的結局」期望太深，就更害怕它不會發生而猶豫著該不該告白。

我們都希望付出的心意能夠得到同等的回報，所以當我們鼓起勇氣，向心愛的人告白的時候，當然就會想要被接受，然後從此幸福快樂過日子。

然而人生那麼長，你會遇見的人還那麼多，被拒絕頂多讓你難過一陣子，但要是因為害怕得不到你想要的答案而不去做，不就在心中留下永遠的疑問跟遺憾了嗎？

如果，你現在很喜歡一個人，但卻不敢告訴他，不妨試著改變自己的期望，與其以「讓對方接受你的愛」為目的，不如以「讓對方知道你是個非常好的人」、「讓自己不要留下遺憾」作為告白的前提。

或許，你就能夠找到說服自己鼓起勇氣的動力了！

《愛是您‧愛是我》（Love Actually），2003

明知不可能，仍想說出口；這就是愛。

Love is knowing it can't be, yet still want to try.

電影中的幾對男男女女，各自遇見了不同的感情問題，而他們的心情以及相對回應問題的方式很耐人尋味。其中茱麗葉（Juliet，琪拉·奈特莉飾）是一位新婚不久的女孩，卻發現丈夫最好的朋友馬克（Mark，安德魯·林肯飾）好像很討厭她，總是刻意迴避她，一旦有她在場就表現出渾身不自在的模樣，但茱麗葉卻不知道，其實馬克一直暗戀著她……

之後的聖誕夜，馬克帶著一疊紙卡來到了茱麗葉的門前，按下了電鈴，然後示意前來應門的茱麗葉不要出聲；他接著就用一張張寫滿了自己對茱麗葉感受的紙卡，對她表達心意。當馬克離去的時候，深受感動的茱麗葉追了上去吻了馬克，然後轉身跑回家中……「這樣足夠了！」馬克最後像是了卻一樁心願般說。

在告白之前，馬克壓抑自己內心的感受其實是很難受的。人都會這樣的，在面對自己祕密心儀的對象時，不但手足無措，還拚命地、笨拙地想隱藏心情。不過，馬克是真心愛著茱麗葉的；他知道茱麗葉和丈夫是真心相愛，所以，無論如何都不想為了自己的愛慕，去破壞茱麗葉的幸福。最後，他想通了，他只想她明白自己對她的感覺，僅僅如此就足夠了！

水尤說：愛一個人就會想跟他／她在一起，但若是對方無心，強求只會讓雙方變得痛苦不已。

還記得當年我跟水某告白的時候，真的是鼓足了很大的勇氣啊！

如果你看過這部電影了，卻仍然沒有足夠勇氣告白，或許你該重新想過一遍，你為什麼要告白？你以為「告白以後就一定能跟對方在一起了」嗎？又如果對方的答覆不如你的預期，那你就不告白了嗎？

我知道這是不容易輕鬆看待的事，但事實上「告白以後」得到的任何結果都是收穫。因為，對方是否跟你有同樣的感覺，這一直都是你最想知道的事！

即便告白以後發現，對方其實不那麼想，你會難過一下，接下來，就會有一種釋放的感覺；因此，比起永遠不知道對方的想法，能夠把心裡話說出來，

至少對得起自己了，不是嗎？

66

如果可以，請盡量守護你的純真：難過就哭，開心就笑，喜歡就讓他知道。

Do all you can to stay innocent; cry if you're sad, laugh if you're happy, if you love someone let them know.

《初戀那件小事》（A Little Thing Called Love），2010

用力去愛吧，就算不幸福，也會變勇敢。

When it comes to love, be bold. Even if you can't
be happy, at least you will be brave.

我從不後悔曾經做過的事，只遺憾曾經不敢去愛的人。

We don't regret the things that we did, only the people we dared not to love.

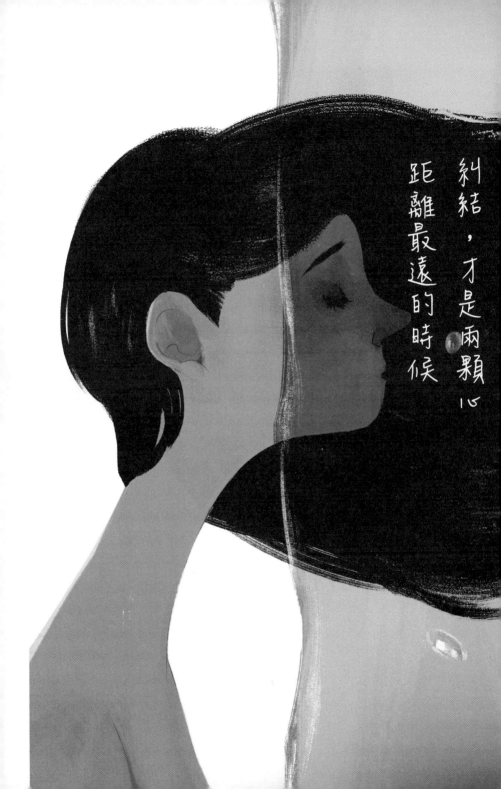

距離最遠的時候

糾結，才是兩顆心

06 糾結，才是兩顆心距離最遠的時候

二○○六年的十月，水尢回台灣出差，在前主管的介紹之下認識了水某。

當時我們互有好感卻時間有限，我們在七天內約會了三次就決定在一起，而水尢在告白後的第二天就離開了台灣。半年後，水某負笈英國留學一年，期間我們只見過兩次面，只能靠視訊和電話聯絡。二○○八年水尢決定要回台灣長期發展，又等了八個月才和水某在台灣相聚，最後才終結了這段遠距離戀愛。

因此，「遠距離戀愛」是我們在眾多有關於愛情的讀者來信中，最有信心回答的。但因為每個人的情況都不同，所以我們盡量不告訴讀者們應該怎麼做，而是建議他們應該用什麼樣的心態，來面對另一半長期不在身邊的煎熬。因為，實際的距離不一定是一段關係的挑戰，心的距離才是。

有時候獨自等待只是給你時間思考，自己是

怎麼樣的人，又想要什麼樣的愛。

Sometimes the only time you get to understand who you

are and what kind of relationship you want is when

you are alone, waiting for someone.

男主角亨利（Henry，艾瑞克‧班納飾）的身上有一種很奇特的基因，會讓他在特定的情況下穿越時空，但他無法控制何時會發生，也不知道自己會穿越到什麼時候的什麼地方。在無數次的穿越中，他時常會到達同一個地點，那是女主角克蕾兒（Claire，瑞秋‧麥亞當斯飾）老家旁的樹林間，因此認識了當時才六歲的克蕾兒，並告訴她自己是一個時空穿梭者。從此，克蕾兒在一次又一次與亨利相遇中逐漸愛上了他，並夢想著在未來能夠嫁給他……一直到他們的時間軸終於同步了。

雖然註定聚少離多，克蕾兒始終深愛著亨利，即便分離的痛苦難以忍受，兩人還是結成了連理，也有了愛的結晶。但是，不能夠有一個明確未來的事實一直困擾著兩人，尤其是身不由己的亨利，對於一直等待著的克蕾兒感到非常愧疚。後來，亨利因為意外過世，克蕾兒卻還是相信，總有一天，亨利會再次出現在她的面前。

克蕾兒癡癡地等待是這部電影最讓人感動之處，從第一次見到亨利，克蕾兒就知道他是自己一輩子的愛，她也非常清楚亨利的狀態；漫長地等待對克蕾兒來說，為的是兩人下一次的見面，而在等待的時光中，她也一再去確認這樣

的人生，到底是不是她想要的？亨利不在的每一天裡，她雖然獨自一人，卻也給了她思考的時間：她一天比一天確信，她深愛亨利，同時也學會了不依賴。

而事實上，是她的堅強成為了這段感情的最大支柱。

水某說：分開如果覺得煎熬，是因為你習慣了依靠；但若想變得更成熟，就得要學會忍受寂寞。

當兩人分隔兩地時，感情的維繫會出現許多挑戰，尤其當不安、猜忌、誤會接二連三地發生，你也許會自問：不知道是該放棄，還是該繼續等待？

但是，想要得到答案，首先最需要弄清楚的其實是：你是怎麼樣的人，又想要什麼樣的愛？這段感情是不是你真想要的？

雖然，十年前我與水尢決定等待彼此的決定，最後是有了美好的結局。

但是，每個人的故事都不同，我們也不敢向你保證「等待」就一定比「放手」好，或是放手後，更好的還在前面等你。但是，讓自己學著不依賴對方，卻一直是我們鼓勵每個人都試著去做的。

《最後一封情書》（Dear John），2010

這世上沒有誰經得起永遠等待；你若不珍惜，

就只有等著失去。

No one can stand waiting around forever; cherish now,
or wait until you lose them.

改編自暢銷小說《分手信》，本片男主角約翰（John，查寧·坦圖飾）從小就和有亞斯伯格症的父親不合，後來更為了逃離家中而選擇從軍。某次在回家度假期間，約翰遇見了美麗的女大學生莎凡娜（Savannah，亞曼達·塞佛瑞飾），兩人一見鍾情。善解人意的莎凡娜不只打動了約翰長年封閉的心，更幫助他彌補了和父親一直以來的誤解與隔閡。於是，兩人之間的感情越來越親密，後來約翰必須收假回營，莎凡娜也要回到學校上課，兩人還是有信心能夠好好經營這段遠距離戀愛。

但在九一一事件發生之後，約翰卻作了延長役期的決定，讓莎凡娜錯愕又傷心！對一個渴望愛情、渴望被需要的年輕女孩來說，她不能理解，愛人心中為何沒有把她放在第一位，於是約翰就被兵變了。多年後，當兩人再度相見時，莎凡娜已經嫁作人婦，而約翰在經歷了喪父之痛後變得更為成熟。當他明白自己的決定替莎凡娜帶來的痛苦後，也終於對當年的事能夠釋懷了。

在這部電影中，我看見了「理解」和「珍惜」。一開始約翰和他的父親有很嚴重的代溝，因為約翰並不知道父親的奇怪舉動是因為亞斯伯格症，兩父子就這樣互不理解也不溝通地度過了大半輩子；而莎凡娜對約翰雖然一往情深，

現實卻殘酷摧毀了她對愛情的幻想。約翰從來沒有想過要傷害父親或是莎凡娜，但他也不曾替等待的另一方著想，沒有珍惜他們之間薄弱的緣分。或許，在「天長地久，至死不渝」的浪漫誓約下，莎凡娜沒能為了約翰堅守到最後是負心的表現；但若是我們和她易地而處，我們難道就能做到無怨無悔、長時間地等待了嗎？

水尢說：她最不能忍受的其實是，想付出關心的人不能在身邊。

約翰之所以會失去莎凡娜的另一個原因，就是他並沒有真正理解她的個性。

莎凡娜善良又體貼，天生就不吝關心別人，哪怕是約翰在戰場中受了重傷，相信莎凡娜還是會不離不棄地照顧他。

莎凡娜不是不願意等待，而是約翰沒有給她應得的回應。

因此，千萬不要把對方的付出當作理所當然。如果今天有人願意為了你付出，請一定讓對方知道你的感謝：千萬不要因為一個人願意等，你就真的狠下心來讓他等喔。

《海角七號》（Cape No. 7），2008

有時候讓你糾結的不是想念一個人，而是去猜他有沒有想念你。

Sometimes what troubles you more than the sense of longing, is wondering if you are being missed.

若某人對你真的這麼重要，那距離就不再重要。

If someone really matters, then distance won't.

《真愛零距離》（Going the Distance），2010

距離，無法分開兩顆真正在乎彼此的心。

Distance can never separate two hearts that
really care about one another.

07 愛我的，跟我愛的

　　「我愛的人不愛我，愛我的人卻不是我愛的」說的是命中注定的相遇，卻走不在一起的愛情，這樣的愛情故事，重複在不同的現實人生中播放著。有些人是沉溺在棄之可惜的愛情中；有些人則是誤以為沒有被愛就沒有幸福而不肯放棄。於是，愛情就變得令雙方覺得難受，變成了互相折磨的愛了。

《女朋友。男朋友》(GF。BF),2012

很多感情讓人失望,是因為我們總以為最想要的,就是最適合我們的。

Many relationships become disappointments because we believe what we want the most suits us the best.

故事發生在一九八○年代，那個還沒解嚴之前的台灣。陳忠良（張孝全飾）、林美寶（桂綸鎂飾）、和王心仁（鳳小岳飾）是就讀同一所高中的死黨。感情很好的三人之間卻存在著盤根錯節地情感糾纏。衝動不羈的心仁愛著美寶，敢愛敢恨的美寶愛著阿良，但溫柔敦厚的阿良愛的，卻是把他當成兄弟一樣的心仁。

隨著三人慢慢長大，他們也各自明白自己已經不能繼續天真下去。只是，在向人生低頭的同時，三人還是放不下自己心中最渴望擁有的。於是，害怕寂寞的美寶當了向現實妥協的心仁婚姻中的第三者，而阿良則選擇帶著對美寶和心仁的愧疚遺憾地繼續逃避。結局最後，美寶順利生下心仁的雙胞胎女兒，卻因病過世了⋯⋯心仁則回到了妻子女兒身邊；而阿良便將美寶的雙胞胎當成自己的小孩收養。

《女朋友。男朋友》結局充滿強烈的失落感，因為，主角們一直到最後都沒有得到自己想要的幸福。然而，不是自己原本想要的，他們三人就不能幸福了嗎？美寶雖然不敵病魔，但孩子還是健康地出生了；心仁雖然失去了美寶，但仍來得及回頭，回到自己一直放不下的妻女身邊；阿良雖然同時失去了美寶

和心仁，但卻得到了結合兩人的新生命。這個結局或許三個人從來都沒想過，但彷彿也各得其所了。

水某說：在愛情出現的那個當下，我們都想要得到它，但就是因為太想得到了，我們就把這個對象的重要性無限上綱！

全天下只有這個人能夠讓自己幸福，要是沒辦法和這個人在一起，人生就會毫無意義！如果你正是這樣想的，也太極端了吧！

我們當然都希望喜歡的人也喜歡我們，所以當現實並非如此的時候，不免會感到傷心。

不過，與其因為不能得到自己想要的幸福而自憐自艾，我們是否也該去了解，這個不喜歡我的對象，是不是真的適合我呢？

世上最傻的，就是相信自己一定要靠某個人才能夠得到幸福。

It's foolish to believe that you need a particular someone in order to be happy.

和現今世界平行的時空中有一個童話世界，那裡的人就像童話故事一樣過著有魔法、城堡、公主與王子的夢幻生活。女主角吉賽兒（Giselle，艾咪‧亞當斯飾）是童話世界裡的公主，每天都幻想著能和愛德華王子（Prince Edward，詹姆士‧馬斯頓飾）結婚，從此過著幸福快樂的日子。在壞皇后的惡毒計畫下，吉賽兒被丟進了時空洞穴中，來到了我們所在的世界。

天真無邪的吉賽兒一開始對一切感到既陌生又新鮮，雖然格格不入，但還是用她獨特的人生觀來面對這個世界。後來，她遇到了獨自扶養女兒的勞勃（Robert，派翠克‧丹普西飾），兩人在相處後產生了感情。之後，她發現，自己真正渴望的其實不是王子，而是幸福快樂的日子，而這兩件事並沒有直接的關係。於是，她勇敢地拒絕了王子的求婚。

吉賽兒一開始的想法，跟很多深陷在愛情迷霧裡的人一樣，認為自己的幸福得要靠別人，甚至是掌握在特定的人手上。這樣的想法，不僅是對自己沒信心，還把別人想得太重要。其實，愛情應該要讓你變得幸福、變成更好的人，這樣才能讓對方也感到幸福：因此我們若能專注地讓自己變得更好，就已經得到一半幸福，其他的，就交給緣分吧。

水尢說：得到自己想要的，才算是真的幸福嗎？

倘若，幸福來到你面前，但不是你原本想要的，你就不要了嗎？你認為一心一意愛著的那個人才是真愛，那個人卻不愛你，你從此就不會幸福了嗎？

我想起前一陣子的一個新聞，在《哈利波特》（Harry Potter）系列中飾演妙麗（Hermoine）而走紅的新生代女演員艾瑪‧華生（Emma Watson）和英國的哈利王子（Prince Harry）傳出了緋聞。而就當全世界都專注在和王子交往是天下所有女孩的夢想時，艾瑪卻給出了這樣的回應，她說：**「嫁給王子並不是當一位公主的必要條件！」**（Marrying a prince is not a prerequisite of being a Princess）。

所以，與其執著於哪個王子或是哪個公主給你幸福，不如專注於讓自己幸福吧！

　《挪威的森林》（Norwegian Wood），2010

時常我們用各自的方式去愛，卻忘了愛
與被愛是兩件不同的事。

We tend to love using our own ways, but we forget
that to love and to be loved are two different
things.

《金盞花大酒店2》（The Second Best Exotic Marigold Hotel）
2015

幸福就是，選擇你想要的生活，為自己
好好地活一次。

Happiness is choosing the life you want to have,
and living it fully for yourself.

靠一個人等他給你幸福，不如選一個人
一起走向幸福。

Don't wait for someone to give you happiness;
choose someone to walk with towards happiness
instead.

《陣頭》（Din Tao），2012

努力不是為了別人，是為了自己與在乎的人。

Your hard work should be for yourself and those you love, and not for anyone else.

08 真愛無條件，真心不設限

兩個相愛的人發展出一段感情，在伴侶的關係中，磨合個性的差異、信任度以及能夠牽手一起走下去的默契。然而，在關係中總是會有個性強的一方跟弱的一方：強勢的一方很容易忘了顧及對方的感受，而弱的一方也很容易過於配合卻暗自覺得委屈。

事實上，兩個相愛的人就像是站在天秤的兩端，當天秤開始傾斜了，就要開始思索，為什麼本來可以平衡的事，現在卻不能平衡了？

《控制》（Gone Girl）．2014

一段感情有兩個致命的傷害：太少的溝通，和太多的期待。

Two things can destroy any relationship: too much expectations and too little communication.

艾咪（Amy，羅莎蒙·派克飾）和丈夫尼克（Nick，班·艾佛列克飾）是人人稱羨的神仙愛侶，不但外貌登對，也被彼此各種優秀的條件深深吸引。在兩人正要慶祝結婚五周年的時候，卻發生了艾咪失蹤的神祕事件。因為艾咪的高知名度，使得她的失蹤備受矚目，吸引了媒體的大幅報導。事實上，艾咪的失蹤記，其實是她想要擺脫及報復尼克的精心演出。原來，艾咪在婚後發現，尼克並非她當初想像的那樣優秀，兩人之間漸生嫌隙，加上經濟狀況不如以往、尼克的出軌打擊，讓艾咪對於這段婚姻感到厭惡。

隨著劇情的發展，尼克看穿了艾咪的伎倆，也知道該如何贏回妻子的心。於是他在媒體上多次深情地表達對艾咪的愛意與歉意，讓躲在暗處的艾咪又對尼克產生了幻想，進而改變計劃，戲劇化地回到尼克身邊。但他們的復合並不代表兩人找回了對彼此的愛：當兩人一有機會獨處時，艾咪立馬用她一貫強勢的手法試圖控制尼克，要求他配合演出恩愛的模樣，甚至還假裝自己懷孕，只為了讓兩人可以繼續作為鎂光燈的焦點。

在這段感情裡，愛情早就因為溝通不良和期待的落差而消失殆盡，只有無盡地猜忌和利用。諷刺的是，兩個人雖然都不不愛了，卻做到了許多情侶夢寐以

求的，長相廝守。不過，被艾咪抓住把柄的尼克表面上乖乖聽話，接下來的日子，應該無時無刻都在思考，該怎麼擺脫這段扭曲的婚姻關係了吧！

水某說：雖然真愛會包容一切，但千萬不要理所當然認為，對方必須要無條件接受自己的強勢。

每個人都有與生俱來的個性，但是，當我們進入一段感情時就要明白，這段感情是由兩個人共同來經營的。所以，如何調和對方在個性上和自己的不同，就成了每個人都應該要修的戀愛學分。

如果兩個人原本都比較隨和，摩擦可能會少得多，但要是其中一方原本就比較強勢，在談感情的時候就得要有所自覺，不要忽略了對方的感受。

畢竟，愛的成就應該來自幸福，而不是征服；生活是用來經營的，不是用來計較的；而感情是用來維繫的，不是用來考驗的。

就像北風和太陽的故事一樣，用溫柔的方式讓對方心甘情願配合你，遠比任性固執地要求，更能讓這段感情細水長流。

《我的野蠻女友》（My Sassy Girl），2001

愛，是一種犧牲。沒有完全適合的兩個人，
只有互相遷就的兩顆心。

Love means sacrifice. No two people are perfect for
each other; they just know how to compromise in a way
that works for the both of them.

牽牛（車太鉉飾）是一個憨厚老實的男孩，卻一直沒能找到人生中的摯愛。

某天在前往相親的途中，牽牛在車站邂逅了「她」（全智賢飾），一個讓牽牛心動的長髮女孩。這個與溫柔美麗的外表有著迥然不同性格的「她」，讓牽牛吃盡了苦頭，不只毫無預警地拳腳相向成了家常便飯，喜怒無常的個性更是常讓牽牛如墜五里霧中，完全猜不透「她」到底在想什麼。

或許因為個性使然，又或許是因為真愛，牽牛對於「她」的種種粗暴行徑總是逆來順受。雖然好像受了很多委屈，但牽牛知道「她」的內心其實藏著許多極力掩飾的哀傷，牽牛打從心裡希望能幫她走出傷痛。經過了多次的波折、錯過後，兩人擺脫了內心的束縛再次相會，終於明白，原來對方才是最適合自己的，然後決定再給彼此一個機會……

牽牛的表現與付出讓人感動，但他為了愛情所做出的遷就，其實並不是溺愛的，更不是盲目的，他只是在「她」走出陰霾之前盡力呵護，不讓「她」的心再次受傷，最後也是因為「她」終於能夠放下以前的包袱，敞開心胸接受牽牛，才讓兩人的愛情有了結果。

水尢說：即便電影中的情節有點誇大，但是牽牛所表現出的，正是愛情裡面非常需要、卻又不容易做到的「遷就」。

當你下意識地遷就一個人，為一個人做出讓步，代表你真的喜歡上了那個人。然而，你的心意必須要能被對方懂得、能得到珍惜，否則就會變成只是你一廂情願的讓步了。

「遷就」是發自內心、互相體貼的事。你希望對方可以喜歡上你，你也希望自己可以跟別人不同，所以你為了得到青睞而遷就對方。但是，你就是你，如果你只想著討好對方卻一直違背自己的性格，這樣的喜歡不會很久，因為你會想做自己，而對方總有一天會發現真正的你。

事實上，世界上沒有兩個百分百合適的人，只有百分百互相傳遞的兩顆心。

雖然愛不一定就非要遷就，但遷就卻是難得的愛啊！

104

你若喜歡一個人，會想和他分享快樂；
你若愛上一個人，會願意陪他承受悲傷。

When you like someone, you want to share their
pleasure; when you love someone you will share
their pain.

《愛情限時簽》（The Proposal），2009

被愛，就是連你自己都不能接受的缺點，被欣然接受了。

Being loved is when the flaws that you can't tolerate yourself have been embraced.

09 男生到底在想什麼？女生到底想要什麼？

《控制》（Gone Girl）是二〇一四年上映的多部精彩電影中，讓我們最為印象深刻的。其中男主角在開場時的一句台詞，更是道盡了一段感情之中困擾最多人的問題：**她在想什麼？**

當然我們不像男主角一樣，想要【**敲碎她可愛的頭骨，撥開她的大腦，好得到答案**】（cracking her lovely skull, unspooling her brain, trying to get answers），但每當相處出現問題時，我們都好想要知道到底對方在想什麼？又是為了什麼，讓兩個原本該心意相通的人，變得完全無法溝通？

《因為愛情：在她消失以後》（The Disappearance of Eleanor Rigby：Him），2013

你不說，我不懂，於是就有了距離。

The things that you don't say and I don't understand are called distance.

這是一個很特殊的作品，導演／編劇將一對夫妻的故事拍成了兩部電影。

第一部電影英文片名取為《他》（Him）以男主角康納（Connor，詹姆士・麥艾維飾），也就是這段婚姻裡丈夫的視野來敘述這段故事。一開始我們看到結婚前的康納和艾琳諾（Eleanor，潔西卡・雀絲坦飾）在酒吧裡的一段往事，兩人當時互相愛戀，也充滿了年輕人的熱情；鏡頭一轉，兩人已經結婚多年，而艾琳諾不知為了何事悶悶不樂，甚至還在自殺獲救之後人間蒸發了。

康納除了被妻子這些莫名其妙的舉動弄得一頭霧水之外，他還要分心處理他所經營的餐廳面臨倒閉的窘境。此時餐廳的夥伴將艾琳諾的行蹤透露給康納，在幾次跟蹤之後，兩人終於再次見面。然而康納只是一味地請求艾琳諾能夠回到他身邊，卻沒有去理解她行為背後的原因和理由，所以被拒絕也是可想而知的。沮喪又無助的他，這時竟然就和餐廳的女員工發生了一夜情。雖然他後來向妻子坦承，但傷害已經造成了。

在決定收掉餐廳並且搬家後的某天，康納回到家中準備打包，卻遇到了看來同樣失落的艾琳諾。經過數月沉澱後的兩人終於能夠好好地溝通。原來，兩人曾經有過一個年幼的兒子不幸夭折了；艾琳諾走出傷痛的速度不像康納那麼

快，她更因為忘記兒子的長相而感到難過不已。在共度一晚之後艾琳諾再度不告而別，康納也決定暫時放下這段感情，到了父親經營的餐廳幫忙，試圖重新回到軌道。過了一段時間之後的某個傍晚，康納獨自走向公園，身後不遠處跟著的是貌似艾琳諾的女子身影⋯⋯

水某說：片中男主角就像水尢一樣，不是完全沒察覺女生為何不開心，就是老笨拙的會錯意。

雖然據我們所知，導演並沒有指定應該要從哪部看起，但我們還是選擇了先看男生的觀點，因為在我們兩人的感情世界裡，水尢總是搞不清楚狀況的那一個。

其實艾琳諾之所以會對康納感到不諒解，主要是因為她不懂康納為什麼可以這麼快就從喪子之痛走出，而且還可以正常地過日子，彷彿這件事從來都沒發生過一樣。

女生最受不了男生的，就是每件事都一定要女生清清楚楚、明明白白地說出來才行，難道男生就真的那麼遲鈍？讓人更生氣的是，就算女生試著用男生能理解的話來說明時，大部分的時間他們還是聽不懂，或是直覺地認為女生是在鑽牛角尖，然後試圖否認或是反駁。

結果本來或許是沒什麼的事，就僅是因為男生們的「你不說，我不懂」，而使得兩人產生了距離。

所以啊，男生們，與其浪費時間猜想女生們在想什麼，還不如學著體貼點、敏感點，不要什麼事都要等到女生說出口了你才懂！

《倒數第二個男朋友》（Good Luck Chuck），2007

愛情總叫人迷惘，因為關心太少會失去，在乎太多會受傷。

Love is confusing; if you care too little, you may lose it, but if you care too much, you will get hurt.

《因為愛情：在離開他以後》（The Disappearance of Eleanor Rigby: Her），2013

我不說，你也懂，愛情少不了默契。

The things that I don't have to say and you can understand are called love.

這個二部曲作品的《她》（Her）和前一部《他》（Him）相反，用的是女主角艾琳諾的觀點來敘述這一段故事。電影一開始艾琳諾跳河輕生，在被救起之後，她搬回娘家暫住。在家人的開導下，艾琳諾試圖振作，她剪去了長髮，也開始在社區大學上些課程。而透過心理輔導，才了解到她的兒子最近剛過世；因此，走不出喪子之痛，也是導致她想不開的原因。

接著男主角康納出現了，一開始兩人為了艾琳諾的不告而別而激烈爭吵。

後來艾琳諾得知康納的餐廳遇到了狀況，便主動約他開車出遊，兩人此時彷彿找回了以前的那種熱情，情不自禁地開始親熱，但艾琳諾卻從康納的肢體語言中發現他的出軌，而他徒勞無功地強辯，更讓原本看似能復合的機會，變成又一次的不歡而散。

艾琳諾也曾想過報復，但當她試著和陌生人一夜情的時候，卻無法說服自己，在最後一刻懸崖勒馬。因為克制不住對康納的掛念，她決定回家一趟；於是兩人坐在充滿美好回憶的空蕩家中促膝長談，艾琳諾也終於向康納坦承一直困擾著自己的，是她無法接受自己忘記了兒子長相，此時康納便溫柔的告訴艾琳諾，兒子就長得像她……

水尢說：男生跟女生對同一件事的看法、甚至是記憶可以有很大的差別。

在《他》片中，依照康納的觀點——是他主動坦承出軌；但在這一部《她》裡卻是艾琳諾先察覺康納出軌的。

有趣的是，在電影《他》故事一開始時，艾琳諾曾經告訴康納夢到他偷吃，接著又說，或許康納應該真的出軌一下會比較好。而當艾琳諾在車上質問康納是不是出軌時，他竟然理直氣壯的回答：「是妳叫我去的。」

雖然我是個男生，但看到這裡的時候還是感到傻眼，你老婆跟你說了那麼多事你都不聽，怎麼賭氣叫你偷吃時，你卻老實不客氣地照做了呢？

看完這兩部電影，我真心覺得要弄清對方在想什麼，其實是一件不可能的任務！我們男生只要試著多為對方著想，然後就會發現，很多事其實兩人早就有了默契，甚至，很多時候不需要對方說出口，就能夠感受到了喔！

真正的愛，是就算不能理解，仍然選擇
包容。

True love is choosing to accept someone even if
you can't fully understand them.

《同床異夢》（The Break-Up），2006

其實最讓她在意的，就是你的不在意。

What a girl really cares about is the fact that you don't.

10 他現在比較愛我，還是以前比較愛她？

「前男友」或「前女友」就像是曾經長年高掛在牆上的某張心愛的海報，雖然已經撕下，你仍時不時的會看到牆面上的痕跡，讓你很不舒服，甚至，心疑對方會不會偷偷把那張海報藏了起來，找到機會就拿出來懷念一下。

我是不是沒有比他前女友漂亮？他的前男友聽說是個高富帥，那她怎麼會選我？他現在比較愛我，還是以前比較愛她？這些看起來很不理智的懷疑跟不必要的比較，來自於你被莫名挑起的敏感神經，而且一旦被挑起了，就幾乎無人可以置身事外了……

119

《先生你哪位》(What's Your Number),2011

在愛情裡永遠不要成為選項，因為愛沒有第一，只有唯一。

Never become an option in love. Because when it comes to love, there is no number one, but only one.

愛莉（Ally，安娜・法芮絲飾）是一個不太懂得替人生做正確決定的熟女，在和男友分手、又被公司裁員後的一天，她看到了雜誌上一篇聳動的文章寫道，一個女人如果一生之中擁有超過二十個情人，就很難有機會找到可以共度一生的丈夫。愛莉於是急忙列了一張前男友清單，發現「數字」到了臨界點的十九個！原本打算「守身如玉」直到遇見真命天子出現的她，卻又不慎破功——集到了第二十個。此時她靈機一動，決定從她的前男友中挑一個條件最好的作為結婚對象，這樣，就不算是超過二十位情人，對吧？

於是在浪子鄰居柯林（Colin，克里斯・艾文飾）的幫助之下，愛莉陸續找到她的前男友們，那些她過去認為不適合而分手的男生，竟然一個個都變得成熟又有魅力，一度還讓愛莉不知道該選哪個比較好。但愛莉很快就發現到，當初自己會跟這些男生分手不是沒有道理，即便他們的外在條件變好了，仍沒有一個人真正適合自己……然而，其實愛莉從來都不知道自己到底要的是什麼，才老是讓一些外在的條件影響了自己的判斷。諷刺的是，那些男生現在反而看不上愛莉了！原本把愛情當做選項的她，自己卻淪落成選項（還落選），也是愛莉始料未及的了。

愛莉看到前男友們變優了覺得眼睛一亮，甚至還想著當初怎麼會跟這麼好的男生分手。但其實這些男生的優點一直都在，只是愛莉從來都沒有花時間跟意願去真正認識他們，直到自己陷入了「誰比較好？」的漩渦之中，徹底忽略了那些真正值得珍惜的東西。

水某說：愛本來就是不應該被拿來比較的，尤其是不應該拿舊愛來比較。

一個人所具備的珍貴特質，是無法量化的；可以量化的，反而都是那些比較表面的條件。

如果你選擇了比較漂亮／帥氣的，那就會有更漂亮／帥氣的人會出現？如果你因為現在的對象賺的錢比較多，那當你遇到一個賺更多錢的人的時候，你又應該怎麼選擇呢？

因此，若是你很幸運正好眼前出現了兩個難以抉擇的人，試試這個方法吧

——不要選擇那個比較好的人，要選擇那個——能讓你變得更好的人！

《45年》（45 Years），2015

有些回憶就算是忘不掉，
有時卻要假裝想不起。

Although there are always memories you can't forget,
sometimes you have to pretend that you don't remember.

凱特（Kate，夏綠蒂・蘭普琳飾）和傑夫（Geoff，湯姆・寇特內飾）是一對結縭多年的夫妻，即將迎來他們四十五周年的結婚紀念日，兩人因此計畫了一個盛大的慶祝派對。某個一如往常的上午，傑夫收到了一封來自德國的信，信中寫道，五十年前在阿爾卑斯山上意外喪生的前女友被找到了！雖然凱特早就知道傑夫的這段往日舊情，但傑夫古怪的舉動卻讓敏感的凱特直覺哪裡不對。

接下來的幾天，因為年老而變遲鈍的傑夫一反常態，叨叨絮絮地述說著與前女友的往事，也透露出想要到瑞士去一探究竟的渴望，甚至在一個失眠的夜晚，傑夫還爬上閣樓找出前女友的照片，殊不知這些都犯了感情之中的大忌，不斷打擊著兩人原本看似穩定的感情。後來凱特又震驚地發現，原來意外發生時，傑夫的前女友已經懷有身孕，而傑夫甚至不否認如果當年女友沒有發生意外，兩人是會結婚的。此外，最讓凱特生氣的，是這段已經逝去的感情竟然主導了她和傑夫人生中許多決定……從聽什麼音樂、到養哪種狗、甚至連生不生小孩，都和這段感情有關。

面對眼前這個和自己相處了四十五年的男人，凱特心中有著說不出的複雜感受。她雖然生氣傑夫隱瞞事實，卻又能明白那場意外是傑夫心中一輩子的痛。

而後凱特不斷地壓抑自己，告訴自己一切都能夠過去，兩人能夠回到原本平淡安穩的生活，卻發現自己遠不如所想的那樣堅強。後來在四十五周年的派對上，即便傑夫深情的對凱特訴說感謝，凱特還是無法平復難過。對凱特來說，這四十五年來，前女友一直都站在房間的角落，看著、甚至默默參與著自己與傑夫的人生，這個事實，任誰都無法接受。

水尢說：希望自己是對方的唯一，這個要求一點都不過分，因為你就是這樣看待對方的。

我跟水某的愛情經歷其實真的不算多（水尢在遇見水某之前，只談過一段五年的感情，水某則是交了白卷），所以講到舊愛這個題目的時候多少會有一點心虛。但將心比心，我們還是覺得，用我們現在這樣穩定的感情去推想「該如何處理舊愛這個問題」，或許也是一個不錯的作法。

有人說，當愛情來臨的時候，人都會變得很小氣，眼中連一粒沙都容不下，更何況是早就應該成為往事的舊愛。只是每個人都有過去，如果你真的愛他，就要能夠接納他的一切，特別是那些曾經的刻骨銘心。

事實上，你的過去也會讓對方不舒服，所以你也應該要盡一切的力量讓對方知道：過去的已經過去，現在擁有的才是你會永遠珍惜的。

因此，不該比較的千萬不要亂比，不該提起的就永遠不要再提了吧！

《飛越情海》（Aloha），2015

裝作不在意最難的部分，就是心裡知道
自己有多在意。

The hardest part of pretending not to care is
knowing how much you actually do.

想念一個人，不是強求他回來；思念，
也是釋懷的一部分。

Missing someone doesn't mean you need them back
in your life; longing is part of moving on too.

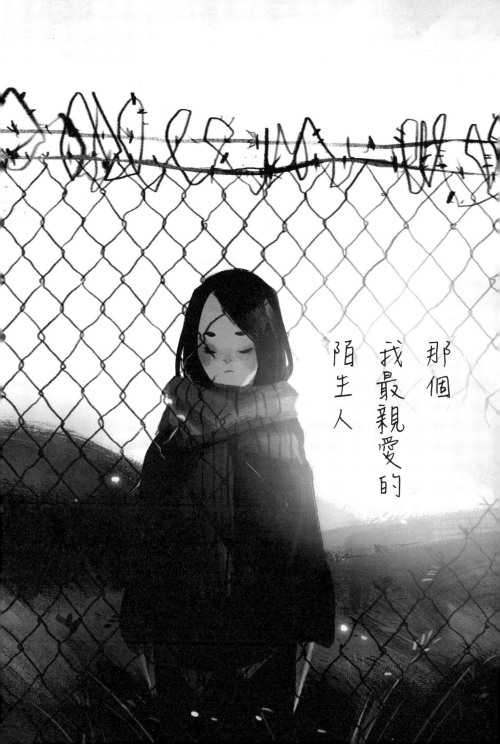

那個
我最親愛的
陌生人

那個我最親愛的陌生人

熱戀的時候，對方的一舉一動、一顰一笑，每個瞬間都讓你怦然心動，時間也彷彿不夠用似的，巴不得每天可以再多個二十四小時讓你們在一起。

然而，隨著時間流逝，當初曾經牽動你所有情緒、陪伴你一路走來的人，現在卻好像變成一個陌生人。你們之間不再有共同的興趣，在一起也很少說話了，就算偶有交集，也難以觸碰到對方的內心深處……

133

《藍色情人節》（Blue Valentine），2010

能長久的感情不是不會變，而是會隨著你們的成長一起改變。

A lasting relationship requires love that changes with you as you grow.

在這部電影中，年輕時的迪恩（Dean，萊恩‧葛斯林飾）是一個瀟灑不羈的小伙子，因為不喜歡凡事照規矩來，他選擇了一個自由的人生。高中沒畢業就在一間搬家公司打工的他，在一次替客戶搬家到老人院時，認識了漂亮又善解人意的醫學院學生辛蒂（Cindy，米雪兒‧威廉斯飾），互有好感的兩人開始交往。迪恩體貼入微，即便後來辛蒂懷的有可能是別人的孩子，深愛著她的迪恩還是願意娶她，並誓言要給她和孩子一個幸福的未來。

只是，再多的熱情和體貼，在殘酷的現實面前也顯得脆弱不堪。幾年過去了，沒有學歷及一技之長的迪恩仍一事無成；辛蒂也為了要養家而放棄了夢想，在一間小診所當護士。因為各自在工作和人生上遇到的瓶頸，慢慢地消磨了對彼此之間的激情與愛，剩下的只有抱怨和不滿。他們明明曾經非常相愛，也經歷過很多人生中的難關，然而每次回想起以前種種，都只讓現在的處境顯得格外不堪回首。

導致兩人感情破裂的，不是他們的心變了，而是他們之間的感情沒有跟著他們一起改變。已經不再自由的兩人各自忙於生計，對於彼此的感情卻還停留在熱戀時的期待。這一天，迪恩為了想重溫年輕時的激情，特別在情趣旅館安

排了一個浪漫的夜晚，卻忽略了辛蒂隔天還要上班，而且早已心力交瘁的事實。

結果兩人不歡而散，也讓已經不堪一擊的感情雪上加霜⋯⋯

水某說：或許你會以為，有這樣的感覺是因為你們之間的愛消失了，但其實愛一直都在，只是你們走得太快，忘了讓你們的愛跟上來。

不同時期的愛有不同的定位——曖昧時期，關懷與熱情點到為止，過頭了，對方會怕，太少了，情感點燃不了，而就是友達以上、戀人未滿，才能體會到甜蜜與酸楚交替之美。

熱戀時期，像個陀螺般繞著對方轉呀轉，那種眼中只有她／他的狂炙熱愛，是無止盡地付出也是無止盡地索求，就像麻辣鍋一樣，夠味但卻不能天天吃。

當進入到穩定的感情階段，彼此的信任與成熟能給彼此空間；雙方也有共識一起向共同的目標前行、彼此扶持。

這些，說穿了，就是在不同階段中找到自己的平衡，但有些人愛上了，卻流連在熱戀期。若是其中一人夠成熟，願意說服另一人跟上，或許感情還能繼續；但若雙方都無自覺，那麼彼此都會很辛苦，渾然不知問題的根源⋯⋯

《班傑明的奇幻旅程》（The Curious Case of Benjamin Button）
2008

只有時間能讓我們明白，生命中什麼才
是最重要的。

Only time can tell us what the most important
things in life are.

比起不變，感情裡更珍貴的，是即使兩人不斷在變，卻仍然相知相惜。

In a relationship, what's more valuable than everything remains the same, is that you always cherish each other despite all the changes.

《熟男型不型》(Crazy, Stupid, Love)，2012

人生的路想要一起走下去，除了要看著前方，
也別忘了要看看對方。

If you want to walk to the end together, don't forget
to look ahead, and at each other.

卡爾（Cal，史蒂夫‧卡爾飾）是愛家的中年大叔，雖然與妻子艾蜜莉（Emily，茱莉安‧摩爾飾）感情不錯，卻因為熱情不再而造成了艾蜜莉的出軌，兩人便離婚了。卡爾對重獲單身生活感到志忑不安，此時黃金單身漢雅各（Jacob，萊恩‧葛斯林飾）出現了。雅各將卡爾改造成了型男，還教他許多追求異性的招式，讓他在失婚之後，成功的結識許多新的對象。

然而，卡爾還是深愛著青梅竹馬的妻子。其實，失去了婚姻反而讓他開始反省：從當年兩人決定共築未來的時候，卡爾就將重心放在家庭上，忽略了艾蜜莉還是渴望激情；時間久了，艾蜜莉就覺得這段感情已經不再像以前那樣讓自己心動了；但艾蜜莉同樣也只顧著想要激情的感覺，忽略了卡爾為了這段婚姻與這個家庭的付出，對卡爾也太不公平了。

經歷過失去對方的兩人，花了不少時間思考自己的問題，並重新想起了對方的好。直到在兒子的畢業典禮上，卡爾看到兒子對愛情感到失望，並說出不相信有「真愛」、「靈魂伴侶」這些虛幻的東西時，若有所悟的卡爾站上了講台，向所有人以及坐在台下的艾蜜莉說，雖然他不知道最後的結果會如何，但他絕對不會輕易放棄艾蜜莉、兩人曾經有過的一切、還有那充滿希望的未來。卡爾

的態度感動了艾蜜莉，也讓她明白了自己內心深處想要的還是卡爾，他仍是那個——一路陪著她走來的靈魂伴侶。

水尢說：你們會從熱戀走到穩定，從新婚走向白頭，從兩人世界進階為人父母，這些轉變都會讓你們的心境和思想有所不同。

還記得當初跟水某遠距離戀愛時，我總是因為太過掛念，一天總要問候水某好幾次。然而水某卻跟我說，更希望的是兩個人可以一起為了未來努力，而不是整天只把心思放在對方身上。

在熱戀的時候，我們總是無法將眼光從對方身上移開，愛人的一切，全都那麼的重要。但當兩人決定繼續往下走的時候，就要確定兩人注視的，不再只是對方而已！

用心留意一下對方的表現，是不是在追求同一個目標的時候給予支持？有了這樣的認知，你才不會一直計較對方有沒有替你著想，或計較對方是否在意你的感受了。

人生有許多階段，不管你在哪一段遇到你的另一半，你們都將陪伴彼此繼

續走下一段、再下一段……這個時候良好的溝通，才能將感情順利帶過每階段，

而不是讓感情因為跟不上兩人的腳步，而被拋在了身後。

愛，就是當所有的心動、熱情、與浪漫
都淡去之後，卻發現你對她仍然珍惜。

Love is when you take away the feelings, the
passion, the romance, yet you still care for
someone.

《婚禮歌手》（The Wedding Singer），1998　

最令人嚮往的幸福，就是找到一個想要
和你一起變老的人。

The kind of happiness that many people long for,
is finding someone who wants to grow old with
you.

12 你們選擇了彼此，所以也就屬於了彼此

一段感情要能長久，需要兩個人都一直愛著對方，這件事說起來容易，做起來卻難。沒有人想當負心漢或薄情女，只是當感情淡了的時候，不管怎麼做，就是找不回當初的那種心動。兩人之間並沒有爭吵，也不是說有第三者，但為什麼就是找不回「愛」的感覺了呢？難道，失去了「愛的感覺」就代表兩人的愛情已經逝去，兩人就該是說再見的時候了嗎？

《我腦中的橡皮擦》（A Moment to Remember），2004

愛不只是一種感覺，更是一種行動。

Love is more than just a feeling; it's also something you can act upon.

148

和其他國家的電影相比，我們看過的韓國電影並不算多，但印象中幾乎每一部都曾讓我們感動落淚，《我腦中的橡皮擦》尤其深深打動我們的心。一對恩愛夫妻哲洙（鄭雨盛飾）和秀真（孫藝珍飾），兩人即便家世背景差異很大，雖然美麗卻稍縱即逝，因為秀真罹患了會逐漸失去記憶的阿茲海默症。

就像中文片名形容的，生病的關係讓秀真的腦中就像有個橡皮擦一樣，不斷地擦去她的回憶，當然也包括她最想要珍惜的哲洙。

秀真：「如果我的記憶都不見了，愛還有什麼意義？不要再對我那麼好，我會全部忘記的！」

哲洙：「就算妳什麼都想不起來，我還是會陪在妳身邊，就像現在一起，我會找到妳的，每天都是新的開始……」「我就是妳的回憶，妳的心。」他這樣對心愛的妻子說。

如果病魔真的奪走了秀真腦中兩人的記憶，那哲洙就會替秀真記住一切，哪怕每天都要重新讓秀真愛上自己，他也心甘情願。

這一段對話同時帶給我跟水尢強烈地感受，這兩人的愛情是如此堅定，超越了一般世間情愛的想像。

如某說：愛不只是心裡的感覺或是腦中的回憶，更是為了彼此而做出的一切。

不管是讀者來信，或是發生在身邊的事，我看過太多的伴侶最後分手的原因，就一句「沒感覺了」。

只把「愛」看作一種心中的感覺，是幼稚的行為：成熟的人不會讓自己被感覺給主導，會去思考每件事的背後深意。真心想要維持一段感情的人，就得為「愛」付諸行動：愛是關心，那你就做到關心；愛是原諒，那你就做到原諒；愛是付出，那你就應該全心付出。

在電影裡面秀真不只忘記了兩人的過去，認不得哲洙的她，更談不上對哲洙有什麼愛了，但哲洙卻用行動來證明愛的存在。

你真的要用「沒感覺了」這樣的話，來搪塞你的愛情嗎？請問問自己，願不願意為了找回愛的感覺，替對方做那些證明「愛」存在的行動呢？

人生最大的安慰，莫過於有人為了你奮鬥，和有人值得你奮鬥。

The most precious comfort in life is having someone fighting for you, and having someone worth fighting for.

《小王子》（The Little Prince），2015

或許對這世界來說我們並不特別，但在彼此
心中卻獨一無二。

We may not be special to this world, but we are
unique in the eyes of each other.

這部電影改編自全球暢銷的同名小說，原本的故事述說的是名叫「小王子」（The Little Prince）的種種奇遇。小王子住在一個跟一棟房子差不多大小的星球 B-612 上，某天地上長出了一朵美麗的紅玫瑰，讓時常感到孤單的小王子開心極了。雖然玫瑰驕傲又善變，但只要能夠每天看到她嬌豔的盛開，就足以讓他心滿意足，所以小王子任勞任怨地照顧著玫瑰，替她澆水、替她除蟲擋風，還為她罩上了保護用的透明罩子。

後來小王子來到了地球，卻發現地球上有好多和 B-612 上一樣的玫瑰。她們一樣嬌豔，一樣帶刺，也一樣讓人心動。於是，小王子迷惘了，他的那朵玫瑰看來一點都不特別，為什麼他還要替她付出那麼多，甚至還得忍受她的種種無理取鬧……難過的眼淚，彷彿是在懊惱自己費盡了心思，卻只得到了一朵到處都看得到的花兒。此時狐狸出現了，牠告訴小王子：**「因為你在自己的玫瑰上傾注了時間，所以才使得你的玫瑰如此重要。」**

狐狸的回答，給了這個問題一個最好的答案，也點醒了小王子，而所有戀愛中的人也都應該牢牢記住——你的另一半就像是你的玫瑰，或許這世界上還有千千萬萬朵和她一樣、甚至更美的花，但是，她們並不屬於你。

你們選擇了彼此，所以也就屬於了彼此……即便在其他人眼中，你和你的玫瑰都很普通，但在彼此心中卻永遠獨一無二！只有你，才能賦予你的玫瑰那豔冠群芳的美。

水尤說：不妨捫心自問，現在的「沒感覺了」到底是對方的好真的蕩然無存了，還是你只是「選擇」不再珍惜那些，曾經傾心不已的優點呢？

你應該還記得，在熱戀剛開始的時候，你心裡眼中只有對方，別人再好你也不想多看一眼的，那種強烈地感受吧。

「愛」除了是一種感覺、一種行動，愛更是一種責任。就像小王子和他的玫瑰或是狐狸一樣，如果你今天想要擁有對方，你就要負起「馴養」對方的責任。

後來當小王子明白了這個道理之後，他向那些外表看起來和他的玫瑰很像的花兒們說了這段話：『⋯⋯單單她一朵就比妳們上百朵更重要，因為她是我澆灌的，是我放進玻璃罩子裡的，是我放到屏風後面保護起來的⋯⋯因為她是她的哀怨和驕傲，甚至有時候連她的一語不發，都是我在傾聽著，因為她是我的玫瑰。』

—— 《小王子》

只有你能讓你的玫瑰繼續盛開，先誠心誠意地澆灌，然後再說以後吧！

《王牌冤家》（The Eternal Sunshine of the Spotless Mind）
2004

真正的感情，不會突然就沒了；深刻的
記憶，不會輕易就忘了。

Deep memories don't just fade; true feelings don't
just go away.

即使看不見也摸不到，愛能帶給你的感受，卻比一切都還要強烈。

Love can't be seen or touched; yet the feeling can be stronger than all the other senses.

《不存在的房間》（Room），2016

因為有你借給我勇氣，我才能為了你
堅強。

The courage you give me is what allows me to be
strong for you.

13 愛情沒有對錯

你是否一直希望在愛情中能夠遇見自己的 Mr. / Ms. Right，卻總是事與願違？因此，在受過幾次傷、經歷幾次的心碎之後，你開始懷疑，這個「對的人」是否就只出現在愛情電影裡，根本就不存在於真實世界中？

而且，明明你很用功地花時間修這個學分，為什麼感情這堂課還是一直被死當？

我們都知道真心難得，卻總是將真心交給一個不懂珍惜的人。

We all know how valuable our heart is, yet we tend to give it to someone who doesn't know how to cherish it.

芭絲芭（Bathsheba，凱莉・墨里根飾）出生在維多利亞時期的英國，個性獨立又好強的她，陸續遇見了三位出身背景、性格、與愛情觀完全不同的男性。

最先向芭絲芭表達愛意的，是家鄉的牧羊人蓋布瑞爾（Gabriel，馬提亞斯・修奈爾飾），當時的她不想要被婚姻綁住，成為一個平凡的牧羊人妻子，於是拒絕了蓋布瑞爾。後來芭絲芭繼承了叔叔的家產，成為了一個莊園的主人，此時鄰居富豪威廉（William，麥克・辛飾）表達了愛慕之心，但芭絲芭仍不想就這樣失去獨立的機會，因此又婉拒了威廉的求婚。

正當芭絲芭想要將感情暫時放在一邊，專心經營家業時，年輕帥氣的軍官法蘭西斯（Francis，湯姆・史特瑞吉飾）出現，對她展開熱烈地追求。對當時的芭絲芭來說，這樣的激情是她從來沒有感受過的，也是當時最渴望的，於是她很快深陷進去。殊不知法蘭西斯對她並非真心，而這段短暫的婚姻也以心碎收場。在經歷了風風雨雨之後，芭絲芭終於才明白，一直以來默默守在她身邊的蓋布瑞爾，才是她心中真正所愛。最後她也鼓起了勇氣，追上準備離開的蓋布瑞爾，向他表明心意。

原著的作者將三位男主角刻畫成，所有女性在一段感情中最需要的三個

基本元素——激情、麵包、和陪伴，而獨立又坐擁財富的芭絲芭當時缺乏的，就是激情。這個在當下看似最渴望的東西，卻讓芭絲芭作出了錯誤的判斷及選擇……

水某說：如果想知道一個人是不是那個對的人，就要先弄清楚自己要的是什麼樣的感情。

記得有一次，我跟水尢在討論《醉後大丈夫》（The Hangover）中男生的各種荒唐行為時，水尢突然冒出一句：「妳應該要感恩，妳老公一點都不喜歡去狂歡還是什麼的！」

我吐槽他一句：「要是你喜歡狂歡，我當初就不會嫁給你了！」

本來以為水尢又要鑽地想一些無聊的論點來反駁，沒想到他只是笑著回說：「好像是厚！」就繼續看他的電影了。他這種帶點傻氣的可愛，就是我婚前就明白的事。

想要知道一個答案對不對，通常要先弄清楚問題是什麼。就像有些人明明嚮往腳踏實地的家庭生活，卻老是喜歡上那些沉浸玩樂及享受的人，然後在受傷之後抱怨「那個不對的人」──而這也許才是真正的問題，也是答案了！

《藍色大門》 (Blue Gate Crossing)，2002

或許你等的不是一個對的人，
而是那個對的時間。

Perhaps what you're waiting for is not the right person, but the right time.

孟克柔（桂綸鎂飾）和林月珍（梁又琳飾）是感情非常好的高中同學，因為月珍喜歡同校的男生張士豪（陳柏霖飾），但又不敢告白，就拜託姊妹淘克柔幫忙。但士豪卻誤會了，反而開始對克柔展開熱烈追求，然而克柔真正喜歡的，卻是月珍。

錯綜複雜地感情牽扯，讓三個年輕人吃了不少苦頭。克柔和士豪之間一直有一種獨特又曖昧的氛圍，即便知道對方的心意，即便知道不可能在一起，兩人卻沒有停止互相關心跟鼓勵：士豪沒有放棄喜歡克柔，同時也鼓勵克柔勇敢向月珍表達心意。然後，他這樣對她說：**「如果有一天妳開始喜歡男生，一定要第一個告訴我！」**

近期我再看了一次這部電影，陳柏霖在這部電影中扮演的張士豪，讓人聯想到後來讓他爆紅的角色「大仁哥」，那種帶著傻氣的癡情，加上樂天而不失穩重的肩膀，相信是許多女性心目中的 Mr. Right。但是，我的心裡卻有另一種想法浮現：如果換一個時空，結局會不會不一樣？會不會是「當時」張士豪這個男生愛上了「當時」喜歡女生的孟克柔，所以兩人才會錯過？

水尤說：就算真的出現了兩個「對的人」，最後卻還是只有一個人最適合你！

事實上，在不同的時空、地點，在不同的條件下，我們人可能會對同一件事，做出不同的抉擇。

人們常會把一段失敗的感情歸咎於遇人不淑，但其實「人」的因素在感情裡只占了一部分。一個人的條件再好，要是出現的時機不對，或是你當時的狀態不對，緣分就很有可能無法發酵。

所以，有時候，不需要馬上決定那個是不是就是「對的人」，或許先放一段時間吧，而時間可能幫助你看清楚，誰才能走到最後。

不用執著於當初誰離你而去，因為你會
遇到更多的人值得珍惜。

Don't hold on to those who have already left; you
will meet more people worth cherishing down the
road.

《美麗蹺家人》（Sweet Home Alabama），2002

很多人在尋覓了大半生之後才發現，最
好的那個人其實一直都在。

It takes many people a good part of their
lifetime to figure out that the best person has
always been here.

14 為了讓自己被愛，你願意付出什麼來交換？

經營「那些電影教我的事」粉絲團三年多的時間，我們介紹了超過一千部電影。電影中有各種不同的人物，帶著不同的煩惱，但都逃脫不了——為「自己」的煩惱；煩惱自己人生的意義，煩惱自己在別人眼中的意義，煩惱自己的欲望，煩惱自己的夢想……彷彿回應著真實人生。

我們有這麼多的煩惱，也常常渴望著許多事，而「希望自己被愛」是其中最重要的。但是，為了被愛，你願意付出什麼來交換？包括改變自己也願意嗎？

169

《勸導》（Persuasion）．2007

替別人著想雖然很好，為自己而活卻更重要。

Think for others, but live for yourself.

這部電影改編自珍・奧斯汀的名著，女主角安（Anne，莎莉・霍金斯飾）是位溫柔順從的女孩，總是替別人著想，卻很少為自己打算。故事開始的前幾年，安曾經與一位英俊的年輕軍官費德瑞克（Frederick，魯伯・潘瑞—瓊斯飾）相戀，一度論及婚嫁，卻因為費德瑞克並不富裕而不被祝福，在家人強烈反對和教母的勸導下，安決定壓抑自己真正的感受，選擇與心愛的費德瑞克分手。

後來安搬離原本的豪宅到巴斯（Bath）生活，並在那裡遇見了威廉（William，托比亞・曼齊司飾），他是具備了繼承安的父親財產與爵位資格的遠房親戚，對安也有意思。威廉對家門來說再門當戶對不過了，於是安的教母又一次勸導她，希望她接受威廉的求婚。安雖然對威廉有好感，但其實對費德瑞克一直並未忘情，一直到她再次見到了費德瑞克，才終於下定決心不再讓別人安排自己的人生。

我們都知道，為人不能自私，應該要為別人著想，但也不能一味聽從別人的意見而改變選擇。安的個性原本就比較軟弱，所以當她和費德瑞克的感情出現了反對的聲音，她選擇了逃避，選擇當那個大家心目中的乖女孩；她以為這樣可以得到愛，事實上，她是將已經出現在面前的幸福給一腳踢開了。

如某說：如果你為了得到愛而強迫自己變成另一個人，不僅是你會迷失，你讓對方愛上的……也不是真正的你。

每個人都想要得到愛，也會願意為了愛，做出許多犧牲和改變，但這些改變，並不能改變你的真實本性。

就算，你為了迎合對方將自己偽裝起來，但要持續地、長久地偽裝並不是一件容易的事，最後你還是要做回自己的，到那時候，對方是不是還會同樣愛你，這個隱憂顯而易見。

就放心地做自己吧！畢竟你喜歡的那人若有真心，就會真心喜歡那個毫不做作的你。

愛就是讓對方成為自己最大的弱點，然後再用盡全力守護彼此。

Love is letting someone become your greatest weakness, then doing all you can to protect each other.

《心之谷》（Whisper of the Heart），1995

一段好的感情，會讓你為了給對方更多的愛，
努力讓自己成為更好的人。

A good relationship will make you want to become a
better person, so you can give each other even more
love.

月島雯是一個喜歡閱讀、才華洋溢的女中學生，她常沉浸在書本裡的劇情，讓心情隨之起伏。她經常上圖書館，也借很多書，後來她發現她想要讀的書，常有一個叫做天澤聖司的人早她一步借過，這不但引起了她的好奇心，也激起她想要超越對方，讀更多書的欲望。後來，她見到了聖司本人——一個夢想著有朝一日要成為小提琴工匠的同校少年。雖然兩人一開始有一些小摩擦，共同的興趣卻讓兩人越走越近。

兩人在不知不覺中相愛了，但當月島看到聖司這麼有想法以及有計畫地為夢想努力時，她開始為自己的平凡感到不安。為了讓自己能追上聖司的腳步，她決定要完成一部奇幻小說來測試自己的能耐和決心。從沒寫過小說的她靠著毅力，拚上課業、犧牲睡眠，沒日沒夜地寫，最後竭力完成了她的作品，還得到了聖司爺爺的肯定。

遠在義大利受訓的聖司彷彿回應著月島的努力，在她小說完成的隔天，提前回到了日本。迫不及待想要見到月島的聖司，一大清早就在她的窗下等待，兩人共乘一輛腳踏車朝著山上前進。載著兩人的腳踏車爬坡爬得很吃力，聖司此時對月島說：**「我很早就決定，要載著妳上坡！」**月島聞言卻跳下了車，一

邊幫忙推著車，一邊說道：**「我不想只作你的包袱，我要支持你！」** 如此簡單

而情深的對話，讓兩人的愛情是如此堅定又成熟。

水尢說：兩個人，若只有一個人在往前走，或是各自朝著不同的方向前進，最後就只能漸行漸遠了。

這個故事很感動我，月島和聖司看待彼此的態度，讓兩人的關係變得好清澈。

表面上，月島和聖司兩小無猜，但在確定對方的心意後，卻能決定不把心思一直放在對方身上，也不去擔心對方是否堅定不變，他們共同選擇了，讓自己變得更為獨立堅強，然後一起努力，朝著兩個人的夢想前進。

畢竟，為了自己而改變同時也跟對方一起改變，這就是成熟的愛……而他們是如此努力讓自己變得更好、更強大，因為只有這樣，才會有能力——給對方更好的愛。

《恐龍尤物》（The DUFF），2015

你能給自己最好的禮物，就是做自己。
快樂是一種選擇，人生不是用來取悅別
人的。

The best gift you can give yourself is to be
yourself. Happiness is a choice; life isn't about
pleasing others.

最美好的愛，是讓兩人能一起成長的愛。

The best love of all is the love that lets you grow together.

《大智若魚》（Big Fish），2003

一生中最大的感動，就是被自己深愛的
人給理解。

The most heartfelt feeling of all is being
understood by those who you love the most.

15 在矜持與武裝底下，那些沒能好好說的愛

在我們一起出席的場合裡，常常被問到的一個問題就是——應該如何經營一段穩健的感情？

一開始被問到的時候，我們其實不太知道答案，說真的，我們並不是愛得轟轟烈烈那一型的，也不是說多會控制彼此的情緒，時不時地吵架也在所難免……後來，我們認真地花了不少時間討論，然後我們發現了，一段穩定感情的關鍵也許就在——溝通兩字。

181

不懂你的人，會用他所需要的方式去愛你；

懂你的人，會用你所需要的方式去愛你。

Those who don't understand you will love you in the
way that they need to be loved, those who do will
love you in the way you need.

改編自珍‧奧斯汀（Jane Austen）經典名著的這部電影，敘述的是一位名叫伊莉莎白（Elizabeth，綺拉‧奈特莉飾）的年輕女孩與一位貴族公子達西先生（Mr. Darcy，馬修‧麥費狄恩飾）的愛情故事。身為一個逐漸沒落家族次女的伊莉莎白，面對母親施加的結婚壓力，仍一直堅持要追求真愛，不願意妥協。英俊瀟灑的達西先生看似是很適合她的對象，但他的傲慢卻讓伊莉莎白感到厭惡，故事就在兩人的相處與互動中展開。

雖然達西先生很欣賞伊莉莎白，但根深蒂固的貴族優越感，竟讓他說出「即便妳的社會階級較低，我還是深愛著妳」這樣離譜的求婚詞！伊莉莎白當然無法接受，斷然拒絕了他。伊莉莎白或許不像達西先生那樣不解風情，但她自我投射的偏見，導致對達西先生的認識也很武斷、片面。於是，兩人總是處在對立中，對話也總是針鋒相對。

然而達西先生對伊莉莎白是真心的。他嘗試檢討自己，並改變了自己的態度與做法：當他了解到他對伊莉莎白的偏見一時無法化解時，他選擇耐心等候，並且盡所能地幫助伊莉莎白的家族。最後，伊莉莎白明白了達西先生的苦心，也發現兩人之間其實有很多相同、並且互相吸引的地方，兩人終得以走在一起。

水某說：雖然不容易，但先試著理解對方想要說的，從中找出你們共同想要的，然後你會發現——兩人的差異其實沒有這麼大。

達西先生一開始只想要讓伊莉莎白接受自己的愛，卻忽略了她是個非常有想法的女孩，也沒有留心自己的驕傲讓人退避三舍。

所以，當你試著和你的另一半溝通時，不要只顧著抒發己見，或一味地把焦點放在兩人的歧異上！

畢竟，你們本來就是兩個獨立的個體，在共同的目標下牽手走在一起，而尊重對方不同的想法，是不論處在什麼樣的關係上，一種必要的智慧。

任何關係裡最重要的就是溝通；少了溝
通，你們就只是兩個陌生人。

The key to any relationship is communication;
without it, you are just two strangers.

《男人百分百》（What Women Want），2000

溝通的關鍵在於，聽出那些沒說出來的話。

The key to communication is listening to what's not being said.

要想讓男人搞懂「女人到底在想什麼」，除非有讀心術了吧！這部電影中作為廣告公司高層的尼克（Nick，梅爾‧吉勃遜飾）在一次意外中獲得了這項能力。尼克是個非常沙文主義的人，想法不但膚淺還充滿性別歧視，所以身邊的女同事，甚至自己十五歲的女兒，都覺得他是個很討人厭的男人。想當然，當公司要聘請業界知名的廣告人黛西（Darcy，海倫‧杭特飾）時，尼克理直氣壯地感到非常不快。

然而，黛西的出色表現馬上就威脅到尼克的地位，逼得他不得不想出對策。

在一次觸電的意外後，尼克神奇地開始能夠「聽得見」女人的思緒。尼克毫不遲疑地利用了這個能力，並在一夜之間成為，最了解女人的男人。他卑鄙地濫用能力，將許多黛西在工作上的想法占為己有，一度讓黛西誤以為自己能力不足，而動了辭職的念頭。

幸好尼克不是一個毫無良知的人，當他「聽見」身邊所有的女人都打從心裡討厭他的時候，還是會感到難過……他因此開始修正自己，也開始會替別人著想了。最後，雖然他失去了超能力，他卻發現，只要能夠多留意對方的一些細節，懂得聆聽，就算不能再「聽見」對方的想法，一樣能「理解」對方了！

187　愛要好好說

水尤說：當你試著去推敲那些沒說出口的話時，你會發現，你反而聽到了更多、更貼近真實的話……

梅爾‧吉勃遜在這部電影裡面有很逗趣的演出。為了想要知道女人在想什麼，他嘗試穿上了女生的性感內衣，學女生在臉上化妝，體驗除毛的感覺……

想當然，除了受盡皮肉之苦，什麼也領悟不到！

當我們無法理解對方的想法，就會覺得對方是一個很難溝通的人。但事實上，我們不是「無法」理解，而是「不想」理解，或是不夠努力嘗試去理解！

原本約好晚上吃飯，但男朋友卻遲到了；因為他道歉時的語氣不夠誠懇，兩人因此大吵了一架，殊不知男朋友剛剛是被客戶臭罵了一頓才會遲到，心情正低落著……

很多爭執都只在表面上的原因打轉，因此爭執才會愈演愈烈，因為各自的內心都藏著沒說出口的委屈，本來是還來不及說，莫名演變成不想跟你說，想一想，兩人是不是都很冤呐？

188

即使兩人之間還有愛，但要是少了溝通，還是會造成傷害。

Even if love remains, you can still hurt each other if you don't talk to one another.

成長的
第一個階段
放開手

第二個階段
往前走

16 成長的第一個階段：放開手

我們在第一本書裡，曾經替電影《那時候，我只剩下勇敢》（Wild, 2014）下過註解：「成長有兩個階段：放開手，與往前走。」

當我們想要走出愛情的傷，我們就要成長。

戀人們不會去預先設想分手的場景，所以在分手當下覺得不知所措，隨著情緒糾結在分合之間，是很正常的表現。如果雙方都沒感覺了，就能夠和平分手，繼續尋找下一段幸福；但如果只是其中一人想分手，另一方卻還想在一起，就很可能會上演一方避不見面，另一方苦苦糾纏的戲碼，最後弄得兩敗俱傷。

因此，療傷的第一步，就是學會放開手。

《大眼睛》(Big Eyes),2014

將某些人從生命中剔除,不是厭惡對方,而是尊重自己。

Some people just aren't supposed to stay in your life.
Do yourself a favor by cutting them out.

一段感情無法繼續的原因實在太多了，就算是當事者本人恐怕也無法一一說清楚。而兩人既然已經走到終點，就要勇敢下定決心，這不僅是為了自己，也是為了兩人的未來幸福著想。

瑪格麗特‧基恩（Margaret Keane，艾咪‧亞當斯飾）是一位當代知名的畫家，以畫作人物都有著一雙大眼睛而聞名。瑪格麗特年輕的時候與前夫感情破裂而決定分開，在最無助的時候，她遇見了一位自稱是畫家、口才便給的男子華特‧基恩（Walter Keane，克里斯托‧華茲飾）。因為她太想要一個幸福的家庭了，瑪格麗特很快地就把自己的一切交給了華特，兩人在一開始也度過了一段頗為幸福的日子。

在華特的三寸不爛之舌宣傳下，瑪格麗特的畫作成為了炙手可熱的藝術品，而為了表達對華特的愛，瑪格麗特同意在自己的畫作上簽上華特的姓。沒想到，華特因此在外宣稱，所有的畫作都是出自他而不是瑪格麗特。為了家庭的美滿，瑪格麗特一直忍氣吞聲，任由華特變本加厲地消費她。但長此以往，瑪格麗特的心情還是大受影響，心中那股哀怨也在她的畫中人物上，一雙雙的大眼睛中表露無遺。這樣不健康的關係，一直持續到華特揚言要對她的女兒不利，瑪格

麗特才驚覺不能再這樣下去了！瑪格麗特終於鼓起勇氣和華特對簿公堂，不只要和他斷絕關係，也要幫自己長久以來所受到的委屈和不義討回公道。

水某說：與其一直抱怨為什麼別人一直傷害你，或許你該問問自己，為什麼一直讓這樣的事發生在你身上？

瑪格麗特作為一個才華洋溢的畫家，要養活自己與女兒綽綽有餘，卻因為對自己沒有信心，也不懂得尊重自己，才縱容了丈夫在這段感情裡對她予取予求。而若不是丈夫挑戰了她的底線，說不定她還不會醒悟，繼續扮演愛情中那個弱勢的角色。

當一段感情需要結束的時候，每個人面對的不會是一樣的課題。然而，每一個值得幸福的人，都可以從這部電影中得到一些體會，那就是：確定無法繼續了，就要勇敢放手。

結束一段關係也許是悲傷的，但是不結束就會一直悲傷下去，再來可能就會受傷⋯⋯而這真的是你想要的嗎？

《繼承人生》（The Descendants），2011

有時候能讓停滯的人生繼續前進的，只有放手。

Sometimes the only way to start a paused life is to let go.

麥特‧金恩（Matt King，喬治‧庫隆尼飾）是夏威夷皇室後裔，他的家族擁有廣大土地及雄厚的政商影響力。麥特身兼律師工作及家族的法定代理人，忙碌的他一直以來都沒有察覺自己與家人間的隔閡。這一天當他正忙於處置祖產時，麥特的妻子卻因一次意外而昏迷。然而真正出乎他意料之外的，是平常跟他關係也不是很好的女兒艾莉克絲（Alex，雪琳‧伍德利飾）竟在此時告訴他，妻子伊莉莎白（Elizabeth，派翠西亞‧哈絲提飾）其實已經背著他外遇了很久，甚至打算與他離婚。

剛開始麥特完全無法接受，憤怒、傷心、羞愧、心疼……各種情緒襲擊而來，甚至一度在病房內對著昏迷的妻子怒吼！受到打擊的麥特，此時彷彿人生整個暫停了，每一天都像行屍走肉。他無心處理公事，也不知道該怎麼面對兩個女兒，更不知道是要原諒妻子，還是詛咒她早點離世。作為一個丈夫的自尊心使然，麥特決定先把情夫揪出來，狠狠地教訓一頓。

因為有兩個女兒的陪伴，麥特的心情在解開「綠帽疑雲」中，有了意想不到的轉折。麥特發現，自己作為丈夫以及父親的角色也有很多的問題：他對妻子不夠關心，對女兒也不夠了解，他自己也沒有扮演好自己的角色。因此，他

領悟到發生過的事實無法改變，他和兩個女兒的未來，才是現在最重要的！他決定不再逃避，但也不想遺忘——於是，他選擇了接受和原諒；於是，他在妻子的病床前對她說：

「再見了，我的愛、我的朋友、我的傷痛、我的快樂。永別了。」（Goodbye, my love, my friend, my pain, my joy. Goodbye.）

水尢說：我們總是要失敗了，才能真正學到一些東西……

結束不一定就是壞事。有些人會讓自己一直抱持受害者心態，一心想著報復，結果只是讓自己的人生停滯不前。

其實我可以理解的……就是不、甘、心，對吧？所以不放手，為的是一口氣嚥不下去！「我付出了這麼多，為什麼沒有得到我想要的?!」就是這樣的一口氣，怎樣都無法吞忍。

然而，就算走到最後仍是遍體鱗傷，你也不需要抹去一切──那些你曾經付出的感情，還有曾經得到過的、對方的感情。不過是你們倆沒有走到最後而已！你的幸福以及你的人生，不會因此就到了最後的。

《珍愛來臨》（Becoming Jane），2007

有時候放手需要的勇氣，遠比堅持要來
得多。

Sometimes letting go takes a lot more courage
than holding on.

放手不是不愛你，而是因為太愛你，所以希望你快樂。

Letting go doesn't mean I don't love you anymore;
it means that I love you so much that I want you
to be happy.

《戀上海明威》（Hemingway & Gellhorn），2012

有時候一段感情會結束，不只因為看透
了對方，更因為你認清了自己。

An understanding of yourself, not just of the
other person, can sometimes be the reason why a
relationship ends.

17 成長的第二個階段：往前走

再深的傷，也會隨著時間慢慢復原。只是，有人會從此封閉心門，而有人則會勇敢追求新戀情。

人生中的許多課題，很多都不是靠自己就能夠領悟的，尤其是感情。然而你看見的，不過是感情的一部分面貌而已。所以，試著用感謝的心情，往前走吧！沒有人可以掛保證前方一定有屬於你的幸福，只有你自己，才能創造屬於自己的幸福！

《時空永恆的愛戀》(The Age of Adaline),2015

不要因為害怕失去，就選擇不去擁有；心碎，

證明你曾經真的愛過。

The fear of losing someone should never stop you from
loving them. After all, heartbreaks are proofs that
you once truly loved.

出生於一九○八年的愛德琳（Adaline，布蕾克‧萊佛莉飾）原本是一個平凡的女子，卻在二十九歲的時候出了一場意外，黑夜中的一場暴風雨使得她連人帶車摔進了路邊一條小溪中，車禍的衝擊加上冰冷的河水，她瞬間休克；隨即又被一道閃電擊中，她再度有了心跳……這場意外，讓她從此不會變老。

然而，這個看似全天下女人都夢寐以求的不老奇蹟，對愛德琳來說卻是無止盡地折磨。除了每隔數年就要改名換姓之外，她也被迫放棄了平凡人的幸福——愛情。每當她生命中出現了想要珍惜的對象時，都會因為害怕自己的不老祕密被發現而選擇逃避。數十年過去，她終究選擇了不再對任何人心動，這樣自己不會再受傷，也不會傷害到別人。

然而有一天，艾力斯（Ellis，米高‧赫文飾）闖進了她的生命中，深深被吸引的愛德琳陷入了天人交戰，愛人的感覺和被愛的感覺讓她心動不已，但一想到自己千瘡百孔的心以及那些被自己傷害過的人，又讓她躊躇不前，殊不知這一次的相遇，將再一次改變自己的命運……

水某說：明明想要愛卻不敢愛是一種選擇，是一種辛酸的選擇。

「若不能一起變老，愛就失去了它的意義」（Love is not the same if there's no growing old together）這句話是電影中的不老女主角跟自己已經當了祖母的女兒所說的話。

就如同許多曾經被愛傷透了心的人，女主角寧願一人寂寞也不願意再愛，就因為不想再次經歷那種心碎。然而，明明是很想珍惜的緣分，卻只能眼睜睜地逼迫自己放棄，的確是很令人心痛的事！

事實上，我們都沒有長生不老的歲月去錯過一次次的機會，因此何不選擇勇敢去追求？在短暫的人生中，勇敢地愛，勇敢地痛！

所謂釋懷，就是用一種自己能夠接受的
方式放手。

Moving on is finding a way that you can live with
to let go.

《P·S·我愛你》（P.S. I Love You），2007

愛能撫平，愛留下的傷。

Love heals scars love left.

荷莉（Holly，希拉蕊·史旺飾）跟傑瑞（Gerry，傑哈德·巴特勒飾）是一對年輕夫妻，即使偶爾會因為小事爭吵，但兩人一直過著甜蜜的生活。可惜好景不長，傑瑞因為腦瘤而英年早逝，被留下的荷莉獨自沉浸在兩人曾經共有的美好回憶中。某天，荷莉無意間發現傑瑞生前留給她的一封信，信中則藏了一些線索，刻意要讓荷莉循線一一找出來。

那些被找出來的信件中，藏有不同的指示，讓人生頓失所依的荷莉，透過傑瑞指示她去做的事，一步一步走出封閉的世界，同時也一步步實現了傑瑞生前最大的心願——讓荷莉幸福。傑瑞雖然再也不能像以前一樣陪在荷莉身邊，但他也沒有停止用自己的方式繼續愛她。

時間能夠治癒人生中很多的傷，但有時候，也會有連時間都無法平復的那種傷，像是失去一個人的痛。那麼選擇逃避不就好了嗎？不去觸碰就不會痛了，不是嗎？事實上，這樣傷不但好不了，連帶還會失去愛人的能力。不妨試著讓愛來治療傷痛吧，畢竟愛會帶來勇氣。再次開啟的心房也許會受傷，但是你會再度找回愛與被愛的能力。

水尢說：前方的愛情路或許走起來會很苦，但只要堅持

往前，都要比在原地打轉來的幸福。

愛情對很多人來說就像空氣和水，是生命中的必要元素，失去時彷彿也失

去了生存的意義。事實上，失戀比較像是一個人，走進了空氣稀薄的高山荒漠

迷了路而已。

你不敢置信自己會迷路，你感覺呼吸不到足夠的氧氣，口渴的要命卻找不

到一滴水，痛苦得像是要死去一樣。

你唯一的念頭，就是想要盡快解脫。然而，解脫唯一的方法，就只有認清

事實，繼續往前走！因為，只有繼續向前才有可能離開荒漠，也才有可能改變

現狀，不是嗎？

212

釋懷不是要你徹底忘記，而是就算偶爾
想起，卻不再被回憶牽動。

Moving on doesn't mean forgetting completely; it
means the memories can no longer take a toll on
you.

《惡女訂製服》（The Dressmaker），2015　

忘掉那些曾經傷害過你的人，但要記住
他們教會你的事。

Forget about those who have hurt you, once you
have learned what they have taught you.

18 一見沒有鍾情，然後呢？

你一定有看過類似這樣的故事：一個風流不羈的帥氣男孩，某天在街上巧遇一個美麗大方的女孩，兩人一見鍾情，即使全世界都反對，但最後兩人排除萬難走到一起，從此過著幸福快樂的日子。

回到現實生活中，能長久的感情大多是需要靠時間來滋養的。儘管如此，仍有人抱持疑問——如果一開始沒能一見鍾情，兩人後來還能夠白頭偕老嗎？

少了一開始看對眼的那種心動，日子一久會不會容易感到厭倦呢？

215

《電子情書》（You've Got Mail），1998

比一見鍾情更浪漫的，是慢慢地了解一個人

以後，徹底愛上他。

What's more romantic than love at first sight is getting to know someone slowly, then falling in love completely.

216

在那個還沒有LINE的年代，最讓人期待的，就是打開信箱時看到有未讀的郵件。喬（Joe，湯姆‧漢克斯飾）是大型連鎖書店的負責人，透過不斷擴店和併購來擠壓傳統書店生存空間，而他即將開幕的書店威脅了對街一間有著數十年歷史的童書店！喬和童書店的老闆凱瑟琳（Kathleen，梅格‧萊恩飾）為爭立足之地而劍拔弩張，但在虛擬的世界中，兩人卻成了無話不談的網友。

就網友來說，兩人原本都不知道彼此是誰，直到喬在相約見面的餐廳外緊張徘徊時，才意外發現凱瑟琳就是他心儀的網友！從此，他對她的感覺開始改變：就算商場上的競爭與勝敗無法迴避，他還是與凱瑟琳發展出愈來愈親密的感情。當喬終於以網友的身分出現在凱瑟琳面前，一切真相大白時，凱瑟琳才發現，她早就已經愛上了喬……

雖然這個故事很戲劇化，但我仍覺得故事裡的人物，呈現出感情裡真實的面向。喬和凱瑟琳一開始因為生意上的競爭而對彼此有成見，產生了很多誤解，但兩人透過信件討論交心時，成見跟誤會都消失了。也是因為這樣，兩人才有機會真正認識對方！因此，兩人之所以最後還可以走在一起，不是單純只是為對方心動而已，兩人之間，其實已經有過許多的相互理解了。

水某說：一見鍾情的故事雖然浪漫，事實上那只能夠讓一段戀情比較快發生，不代表兩人就一定可以天長地久。

雖然現在時代不同了，現今的網友們比較少用電子郵件這種比較不即時的方式溝通了。而在通訊愈來愈方便快速之下，你一定常常都在忐忑著：在虛擬世界認識的那個人，會不會跟現實相差太多？或會不會一見以後不只沒有鍾情，還讓之前的美夢破滅了!?

然而，不管螢幕中的美夢看起來有多美，畢竟不是真的，除非你只打算作他一輩子的網友，否則就一定得要從虛擬世界走出來，用原本的樣子去面對彼此。

因為，只有讓彼此看見、看清那個最真實、最好的自己，才能判斷彼此是否值得更進一步，不只是在當下而已，還有在未來，說不定他就是你真正想珍惜的那個人呀。

218

不要輕易推開關心你的人，畢竟有人願意懂你，是難得的幸福。

Don't push away those who try to care for you. Having someone who understands you is a rare blessing in life.

現在很愛，那叫喜歡；永遠喜歡，才是愛。

If you love someone now, it's called affection; if you like someone forever, then that's called love.

一九四〇年代的南卡羅來納州，窮小子諾亞（Noah，萊恩·葛斯林飾）愛上了富家千金愛莉（Allie，瑞秋·麥亞當斯飾）。兩人一見鍾情，也愛得火熱，然而背景的差距讓兩人一路走來充滿了挑戰。年輕氣盛時兩人常常吵架，甚至一度分手過……後來經過幾番波折，兩人才終於和好，攜手步入了婚姻。

時光飛逝，兩人轉眼已成了白髮蒼蒼的老人。經不起歲月摧殘的愛莉得了失憶症，對於當年的一切，甚至是諾亞，都已經不復記憶。但曾發誓不離不棄的諾亞堅守著他的承諾，每天陪在愛莉身邊述說著他們當年的點點滴滴。一直到最後兩人相依在病床上嚥下最後一口氣，諾亞仍然緊緊握著愛莉的手，並且約定在生命的另一端再次相逢。

這對戀人一相遇就彼此鍾情、陷入熱戀，卻仍經歷了敵不過現實的分手。

後來，當兩人再次見面、舊情復燃時，兩人都超越了一見鍾情時的衝動，才讓這段感情能夠經得起考驗。「我愛你」誰都能說出口，但是愛不能光靠嘴巴說，還要用行動來證明。現在跟你說的「很愛」，只是一種當下的狀態；當他用一輩子的時間喜歡你，霎那間，兩人之間才真的變成永恆。

水尢說：人們常陷入「因為相愛而了解，卻因為了解而分開」的迷思。

我到現在都記得，水某在剛認識我的時候，覺得我很臭屁，甚至……還有些討人厭！然後，一晃眼我們已經走進婚姻第五年了！我卻深深覺得，感情如果要能攜手走過每一階段，關鍵在於——你愛上的是不是那個不做作，真實的對方？

當你沉浸在一見鍾情、熱戀的浪漫中，會讓你選擇性地矇住自己，不看對方身上的缺點。然後，當戀愛的感覺沒有這麼熱了，你們開始走入下一段關係的考驗，這時所有的大大小小的缺點將被放大審視。

重點來了——這時的你，將會張開雙臂迎向他、包容他，或是與他對立拔河、甚至放棄他呢？

你不是奇怪，是特別。別擔心，你只是還沒有遇見懂得欣賞的人。

You're not weird, you're special. Don't worry, you just haven't met those who appreciate that fact yet.

《命中注定多個你》（Life as We Know It），2010

一段真摯的感情需要的不是完全契合的
兩個人，而是願意為愛妥協的兩顆心。

A perfect relationship isn't made of two people
who are perfect for each other, but two hearts
that are willing to compromise for one another.

19 是該結束了，還是該原諒彼此？

即使，你已經處於一段你已許下承諾的感情中，你還是有可能遇到另一個讓你感到心動的人。此時，如果受到誘惑的一方把持不住，就會發生「出軌」的事。

沒有人喜歡被背叛，因為付出了信任，因為，不單單只是信任這個人，還付出了感情！然而，當背叛已是既成事實，我們究竟該如何在破裂的關係中做出明智的選擇，並且從傷痛中釋懷呢？

《桃色交易》(Indecent Proposal),1993

一段感情在兩種情況下註定會失敗：停止愛的時候，和開始懷疑的時候。

A relationship is likely to fail when one of two things happens: you stopped loving, or you started doubting.

大衛（David，伍迪·哈里遜飾）和黛安娜（Diana，黛咪·摩爾飾）是一對年輕恩愛的夫妻，大衛是個建築師，黛安娜則是在做房地產經紀，但剛剛起步的事業，卻在經濟衰退的衝擊之下，兩人都破產了。孤注一擲的夫妻倆，帶著僅剩的積蓄和最後的希望，來到了賭城拉斯維加斯，希望能夠出現奇蹟。

無奈天不從人願，他們還是輸光了一切。正當兩人陷入絕境時，遇到了富商約翰（John，勞勃·瑞福飾），他開出了一個誘人的條件，只要黛安娜願意陪伴約翰一晚，他願意給出一百萬美金！一無所有的兩人在天人交戰後，接受了約翰的提案。但在這一晚後，從此夫妻間就出現了裂痕。黛安娜雖然受到現實所逼而失身於約翰，她的心卻從頭到尾都沒有背叛丈夫。然而，兩人怎麼也無法忘懷那個晚上的事。後來，就演變成，黛安娜責怪丈夫沒能堅持拒絕提案，大衛則懷疑妻子的心已經不在。

在深刻的陰影下，兩人一度分手。然而，在失去了對方之後，他們開始深切地感受到對方的重要性，最後還是重修舊好。雖然，這仍是一件他們永遠無法忘記的事，但就像電影所說的：**「相愛的人會記住對方所做的事。如果他們還是選擇在一起，不是因為忘記，而是因為原諒。」**（The things that people

in love do to each other, they remember. And if they stay together, it's not because they forget. It's because they forgive.）。

而我們要做的，不僅是原諒對方而已，更重要的是，要原諒自己！

水某說：錯誤可以原諒、體諒，但猜忌和缺乏安全感才是兩人之間的頭號殺手。

如果說，「出軌」的發生不只是出軌那一方的問題而已，甚至被出軌的那一方也同樣要負責任，可能很多人會覺得很不以為然吧。畢竟，不守承諾就是背叛，偷吃就該受到嚴厲的指責，是非黑白更是一定要清清楚楚！

只是，愛情本身沒有對錯，只有愛情發生在錯的人身上、錯的地點，或是錯的時間時，才會發生對與錯的狀況。

當我們出軌了，或者是被出軌了，我們都需要想想——原來相愛的兩顆心怎麼會這麼脆弱，如此經不起考驗？

兩人是錯在一開始？或是兩人已經走到盡頭，該是結束的時候了？或許，是否該原諒彼此？而這些由理智作主的問題，很少人能夠立即面對……

229 背叛愛情

真心想在一起的人，總是努力著找出相愛的方法，而不是忙著去想不愛的藉口。

If two people truly want to be together, they will be busy finding ways to love, instead of excuses to leave.

「男人千萬不要只剩一張嘴」這句專吐嘈男生的玩笑話，就像在說電影中的兩位主角瑞克（Rick，歐文·威爾森飾）和佛瑞德（Fred，傑森·蘇戴基飾），他們老抱怨自己的人生，都是因為結婚才沒了色彩，因而兩人一湊在一起，話題都圍繞著女人，那些不著邊際的幻想，對女性身材的評頭論足，或是沒營養的話像是，如果沒結婚的話一定是過著美女在抱、夜夜風流的生活……

愛打嘴砲的兩人，在一次當眾出糗後，兩人的老婆決定聽從朋友的意見，給他們一張為期一周的「放風通行證」，也就是，同意老公在期間內盡情出軌，絕對不找他們麻煩，而瑞克和佛瑞德更是如獲至寶般，對於這一周充滿了期待和無限想像。

然而，經歷多年婚姻生活的兩人，對這突如其來的自由反而無法適應，期間多只和朋友吃吃喝喝，跟以前一樣繼續打著他們的嘴砲，除此之外，真正重新開始泡妞之後，卻發現事情不如自己想像的那樣美好順利。雖然兩人對於最後「守住了貞節」感覺有些無奈，但經過了這一周，他們明白了自己擁有的伴侶就是最好的，未來唯一要做的，就是要更珍惜彼此。

水尢說：不被尊重的感覺，漸漸地終將扼殺並取代愛情的感覺。

減少或斷絕任何誘惑出現的機會，不一定能防範出軌的發生！

當你缺乏安全感的時候，就會開始想著緊迫盯人，你可能會逼迫對方，去到每一個地方都需要報備，或不能單獨出席有異性的場合。

這些限制看在被要求的一方眼中，代表著——不被信任。

時間一久，兩人之間的關係會變得煩躁、容易起衝突，因為兩人失去的不只是信任，還有尊重，而這兩者是滋養愛情的根；失去了根，愛情將不可避免的走向枯萎。

232

很多事如果在衝動下做出決定，就會在
清醒後開始後悔。

If you make decisions based on impulses, you will
most likely regret once they fade.

《姐姐的守護者》（My Sister's Keeper），2009

最難承受的壓力，是來自心愛的人的壓力；最難克制的關心，是對於在乎的人的關心。

It's just as hard to endure pressure coming from those who love you, as it is to hold back caring for those who you love.

20 承諾不是一種約束的手段，而是緊緊相依的牽絆

你有多希望在愛情中得到保障？當一種不確定感襲捲而來時，再聰明的人也會失去判斷的勇氣，而自信的人瞬間也會變得軟弱。此時，有些人就會試著尋求庇護，找出穩定彼此心意的保障，於是……誓言、婚約、甚至是孩子，就被拿來利用，變成了談判及約束對方的籌碼。

《婦仇者聯盟》（The Other Woman），2014

懂得對自己珍惜，就不用忍受別人的不珍惜。

If you cherish yourself, you don't have to put up with people who don't.

236

卡莉（Carly，卡麥蓉·迪亞茲）原本事業與愛情兩得意，有一天卻發現男朋友馬克（Mark，尼可拉·科斯特—瓦爾道飾）竟然是有婦之夫。卡莉原本打算立刻跟馬克攤牌、斷絕來往，沒想到馬克的老婆凱特（Kate，萊絲莉·曼恩飾）發現了卡莉的存在後找上了門來。天真善良的凱特跟卡莉訴苦，就這樣漸漸變成好友的兩人，開始協助彼此走出被同一個男人的傷害。

正當情傷開始復原時，卡莉跟凱特卻又在此時發現，馬克竟然還藏著一個小四！怒不可遏的兩人非常不甘心，於是又連袂找到了正值妙齡、身材曼妙的小四——金髮美女安柏兒（Amber，凱特·阿普頓飾），揭發了馬克的誇張行徑。

於是三個女人決定要制裁馬克，一起計畫了一場報復行動。然而在報復的過程中，她們又發現了馬克的小五。事情發展至此，她們都覺得已經夠了！她們終於認清，馬克的不斷劈腿，不是因為她們不夠好，而是因為馬克骨子裡就是個只會用下半身思考、不知滿足的爛人！而這三個因為劈腿慣犯而被連結在一起的女人，最終領悟到了——幸福只能自己創造出來，讓別人決定的幸福，就會被別人輕易地奪走！

水某說：「沒有哪一種條件一定可以保障愛情！若是一個不愛你的人，又能給你什麼保障呢？」

當我們遭遇不好的事，像是被心愛的人背叛時，我們的第一反應通常是：為什麼是我？為什麼親愛的選擇了他而不是我？然後，我們開始試著去尋找解答，「喔～原來他比我年輕漂亮」、「原來他比我溫柔多情」、「原來他比我有新鮮感、更能讓他開心」……我們以為問題出在自己身上，而答案掌握在別人手裡，然而這是事實嗎？

張學友的〈情書〉裡有一句歌詞寫得很好：**「等待著別人給幸福的人，往往過得都不怎麼幸福……」**

我們常常會忘記，幸福快樂只有自己可以決定！如果你一直都在等一個人給你幸福，那你真的不夠愛自己，而不懂得愛自己的人，又要如何遇見對的人？又被懂得愛你的人疼愛了？！

承諾，有時候只不過是一個騙子說給一個傻子聽的話。

Sometimes a promise is merely something a liar says to a fool.

維繫感情的，不是約束，而是羈絆。

What holds a relationship together is not the bind, but the bond.

這部電影改編自同名暢銷小說，故事發生在幾位年輕的都會女子身上，每個人都有各自不同的感情問題——誰愛著誰、誰又不愛誰，誰付出多一點、誰又不在乎誰；有人快樂或圓滿，有人離婚或分手。但是，對幸福的渴望是她們共同的追求。其中，貝絲（Beth，珍妮佛·安妮斯頓飾）和尼爾（Neil，班·艾佛列克飾）這一對交往了七年，貝絲一心想要結婚，但尼爾卻認為兩人的真心相愛比婚姻重要。

此時，貝絲的好友遭遇了感情上的挫折，跑來跟貝絲不停地數落男人的種種不是，貝絲的對號入座加上好友的搧風點火，終於擊垮了貝絲對尼爾的最後一絲信心，於是便給尼爾下了最後通牒逼他表態！果不其然在被拒絕後，貝絲就決定和尼爾分手。

後來貝絲的父親心臟病發作，使得貝絲必須扛起照顧家庭的責任。當貝絲忙得焦頭爛額時，卻看到家裡的「男人們」（貝絲姐妹的老公們）只顧著打電動，貝絲是既生氣又難過，正當她感到心力交瘁時，尼爾出現了，自個兒默默地在廚房清洗著碗盤，安慰著貝絲疲憊的心……此時貝絲才明白，尼爾早就已經是她的丈夫了，不管兩人結婚與否，他都會願意負起照顧她的責任！

水尢說：當他（她）比任何男朋友（女朋友）都還要像一個丈夫（妻子）的時候……

我很理解感情走到一個階段想要進入婚姻的心情，但是那一只婚戒，對於你們兩人的意義是不是一樣的呢？婚姻及婚戒是法治社會裡的規範及約束，但那絕非是兩人之間愛的保障！（別忘了除了結婚，也有離婚這種事耶！）

男主角後來也突破了盲點，因為如果「結婚」這件事對女主角來說很重要，他又有什麼理由不能為她做的呢!?

真正的愛，會是一種發自內心的牽絆。當你總是下意識地將對方的快樂放在你的手心上，你的手，自然就會緊握住她的手…然後，兩個人都不會輕易放開手了！

242

一個人若甘願付出，不只是因為有責任，更是因為有愛。

True devotion and commitments are inspired by two things: responsibilities, and love.

愛情有時候

你得

先相信

才看得到

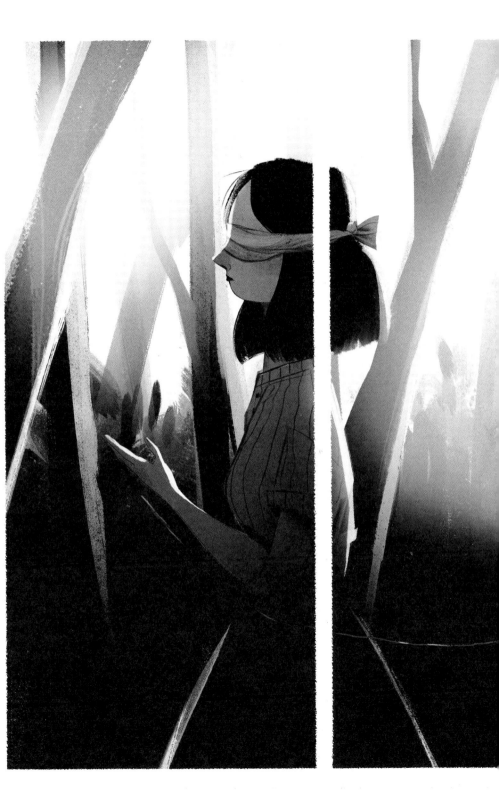

21 愛情有時候，你得要先相信，才看得到

幸福的定義，每個人都不太一樣，而我們所分享的這些心得，都只是我們的體悟，因此最重要的，還是你自己的領悟。

要先領悟了，而後才能勇敢追求。因為，不想愛、不能愛、甚至不敢愛的理由很好找：因為，只要放棄，什麼壞事都不會發生。但換一個角度想，你不也因為放棄嘗試，而阻擋了好事降臨在你身上了，不是嗎？

《生命中的美好缺憾》（The Fault in Our Stars），2014

人生中的相遇，重要的不是能停留多久，而是能留下多少感動。

What matters the most in all of life's encounters is not how long they last, but how much you leave behind.

海瑟（Hazel，雪琳‧伍德莉飾）是一個十六歲的女孩，原本應該享受年輕生命的她，卻罹患了末期的甲狀腺癌。因為生命隨時都有可能結束，使得善良的她刻意將自己封閉起來不與外人接觸，但在母親的堅持之下，海瑟參加了一個癌症病友的聚會，因此認識了葛斯（Gus，安索‧艾格特飾），一個同樣是癌症末期，卻樂觀看待人生的大男孩。葛斯對海瑟可說是一見鍾情，但海瑟卻刻意地躲避他。

海瑟不願意接受葛斯的感情，一方面是不希望自己不可避免的早逝讓葛斯難過，另一方面也認為自己生命如此有限，又何必去追求一段註定不會有好結果的愛情。用她的話來說，她覺得自己就像是個「會走路的定時炸彈」，傷害所有靠近她的人。但隨著她與葛斯的相處愈多，海瑟卻一點一滴的體認了——有缺憾才能使得生命更顯得美好！就像葛斯在電影中說的那句非常感人的話：

「你不能決定在這個世界裡是否會被傷害，但可以選擇傷害你的是誰。」（You don't get to choose if you get hurt in this world, but you do have some say in who hurts you.）。

愛之所以神奇，在於我們對於一個人的愛，不會因為他的離開而改變或是

有所減少。即便我們的生命有限，但是愛卻是永恆，只要我們活著一天，心愛的人就會活在我們的心裡陪伴著我們。心愛的人，總有一天會離我們而去，就因為如此，我們更應該珍惜彼此陪伴的每一刻，這樣，當那一天來臨時，就不會留下任何遺憾了！

水某說：比起互相陪伴的時間長度，能夠在對方生命中留下多少回憶、帶來多少感動，才更為重要。

「天長地久」是每個渴望愛情的人，都希望能實現的夢想，但我們曾經看過一位讀者的故事，她說跟丈夫之間早就沒有感情了，但是丈夫一口氣忍不下去，說什麼也不願意離婚……兩個人就這樣每天恨著彼此，卻又擺脫不了對方。

試問這種陪伴，哪裡說得上有什麼幸福和快樂？

如果你正對於一段感情沒有信心，不知道眼前這個人可以陪著你走多遠而不敢愛，或許，你應該把心思放在「如何能讓相伴的每一刻都充滿美好」，以及「替對方和自己留下深刻的感動和美好的回憶」上，因為光是這樣的念頭，就足以讓人感到幸福了！

能愛人和被愛是幸福美好的，而美好的東西不一定非要天長地久才值得你曾經擁有啊！

有一種一定要學會的能力，就是告訴別人你真正的感覺。

The one ability that we should all have, is telling people how you really feel.

蘿西（Rosie，莉莉‧柯林斯飾）與艾力克斯（Alex，山姆‧克萊佛林飾）是從五歲就認識的一對好朋友，雖然對彼此都有好感，但在命運的捉弄之下，兩人卻一直沒有讓他們的友情進階成愛情。每當其中一方想要採取行動時，總是發現對方另有對象，或是時機不對。於是，後來蘿西成了單親媽媽，而艾力克斯便在不知情下離開了家鄉，去追求自己的夢想。

其實，他們不是沒有過在一起的機會，但雙方都因為不肯說出心中真正的感受，而讓另一個人誤會，認為對方並不想要更進一步。不管是蘿西看到艾力克斯約了別的女生去舞會，或是當艾力克斯得知蘿西要結婚的消息，都是雙方應該表明心意的時候，但兩人都因為矜持而錯過了。然而，兩人看似是平行線的世界，卻有一種奇妙的緣分，似有若無地將他們連在一起，在繞了一圈又一圈之後，兩人終於還是回到了彼此身邊。

雖然這部電影很浪漫，但我覺得蘿西與艾力克斯其實不需要經歷這麼多波折的。如果他們願意跟隨自己的心，將愛的感覺，化作愛的行動——愛，就是要大聲告訴他呀！老是要讓對方猜測你的心意，只會讓彼此之間的隔閡變深⋯⋯別等到他要離開了，你才想到要告訴他心中真正的想法喔！

水尤說：明明希望被理解，卻又害怕被看穿；心口不一的結果，就是錯過許多機會，事後再自怨自艾。

《我的少女時代》裡，女主角林真心在向徐太宇傳授把妹祕訣的時候，曾經分享過少女常表現出的一種矜持：**「女生啊，是很難捉摸的，我們說沒事，就是有事，沒關係，就是有關係！」**

但說真的，這道理對男生們來說未免也太深奧。

人是一種很矛盾的生物，心中所想的，與表現出來的，常常是全然不同的兩回事。

所以，如果不想一直後悔，就學著表達自己心中真正的感覺吧，就算真的被對方拒絕，至少你得到了明確的答案，而不是連自己輸在哪裡都不知道！

相信緣分，不代表不需要追求；畢竟想要得到幸福，不能光靠等待。

Just because you believe in fate, doesn't mean you don't have to pursue. Happiness is not something you get simply by waiting.

《我就要你好好的》（Me Before You），2016

一生一定要為了自己勇敢一次，再為了
對方堅強一次。

We should all for once be brave for ourselves,
and for once be strong for another.

22 你想要的，跟你需要的

眾多愛情電影都不斷重複播放一種訊息——那就是愛情可以讓人得到幸福。

電影中的男女主角，全都從此過著幸福快樂的日子，留給所有觀眾美好的想像、幸福的投射。因此，現實生活中存在許多仍在尋尋覓覓的人，也存在許多羨慕著別人出雙入對，而自己仍孤家寡人的單身一族。

然而，「單身」難道就一定是壞事嗎？一定非得要有個伴，才能夠過得幸福嗎？

257

《單身啪啪啪》（How to Be Single），2016

不要因為不想一個人，就隨便擁抱另一個人。

Don't throw yourself into the arms of someone just because you can't stand being alone.

從大學時期，艾麗絲（Alice，達珂塔·強生飾）就和男友喬許（Josh，尼古拉斯·布朗飾）在一起了，雖然很愛他，但艾麗絲希望能在定下來之前，好好享受一下單身的感覺，於是艾麗絲來到紐約，投靠事業成功的大齡單身姊姊梅格（Meg，萊絲莉·曼恩飾），並且認識了周旋在眾男人之間的玩咖蘿蘋（Robin，瑞貝兒·威爾森飾）以及不斷透過交友網站，想要終結單身的輕熟女露西（Lucy，艾莉森·布理飾）。

這四個女生有著天差地別的愛情觀，面對單身的態度也很不一樣：姊姊梅格性格獨立，比起愛情更注重事業，卻在孤軍奮鬥時發現，原來被人照顧的感覺是那麼的幸福。玩咖蘿蘋只想及時行樂，單身是她奉行不悖的人生宗旨，似乎沒有人能夠改變她的想法。輕熟女露西迫切的想要找到真愛，卻對另一半有太多的期待和要求。

年輕迷惘的艾麗絲，則在渴望自由卻又不甘寂寞中掙扎摸索著。雖然遇見了三個條件都很好的男生，最後出乎意料地都沒有好的結果，然而這個追求幸福的過程卻讓她認清了自己──她認清了，與其時時刻刻煩惱著要和誰在一起，不如多花點時間和自己對話，享受和自己相處的每一刻。

水某說：很多人不喜歡單身，是因為他們把單身和寂寞劃上了等號。

很多單身一族一點也不寂寞，因為單身不過就是沒有和一個固定的人，維持感情上的關係而已！

其實單身是一種狀態，是一個人的獨處，也是跟自己相處的機會，有時候看上去可能是有些寂寞。然而，寂寞是一種心態，有些人因為不想要獨自一個人，所以就找另一個人來填補空虛的感覺，但就算是相愛的兩個人，也可能因為一些隔閡而感到寂寞。

所以，重要的不是你當下為這些感受所作的反應，而是在反應之後，你還能不能認清真正的自己——什麼是你想要的，什麼又是你真正需要的？

《地心引力》（Gravity），2013

不是每個人都能忍受孤單，但每個人都應該學會與自己獨處。

Not everyone likes being alone, but everyone should learn how to be with themselves.

《單身動物園》（The Lobster），2015

單身並不可怕，可怕的是過著不能忠於自己的人生。

Being single isn't scary, living a life against your own will is.

在未來的一個烏托邦社會裡，單身不只受到歧視，甚至是被禁止的。不管你是喪偶還是被劈腿，只要你沒有伴侶，就會被強制送到一間飯店裡，限期在四十五天以內找到合適的另一半，否則就會被變成一隻你指定的動物！另外有一些人逃離了這樣的城市，在森林中組成了「孤獨者」（The Loners）的社會，享受著單身的自由。相對地，在這個社會也有像是：禁止談戀愛及不允許任何親密接觸等的規定。

故事一開始，男主角大衛（David，科林‧法洛飾）因為妻子出軌而被迫來到飯店，並在配對失敗後，逃離了飯店加入了孤獨者們，卻在那裡遇見了一位頗為契合、有著嚴重近視的女子（Short Sighted Woman，瑞秋‧懷茲飾）。而後兩人在兩種體制下奮力求生，並試圖找出自己內心真正的想法，做出最忠於自己的最後決定。

電影中兩派主義人馬都各自有一套說法與規範，也把自己那一套像是枷鎖一樣強加在各自的社群裡面，「這樣做才是對的」、「一切都是為了你好」催眠似地想說服所有的人。然而，人哪能一直這麼極端，人生的選擇也不可能只有兩種，於是各種荒謬的事情開始發生：為了要配得上一個常流鼻血的女人，

所以只好撞破鼻子流鼻血；本來信奉單身的兩人互相喜歡上了，卻只能用說謊的方式欺騙所有人……

水尢說：幸福沒有標準答案，只有心甘情願的選擇，才是屬於你的真正幸福！

想要結束單身的人不在少數，原因不外乎：受不了長輩壓力、擔心年紀越來越大了、忍受不了寂寞、或是害怕外界的異樣眼光⋯⋯

然而，比起上述的那些壓力，我更害怕你倉促地和一個不喜歡的人在一起，然後勉強自己過著你不想要的人生！

《單身動物園》的男主角一開始被問到想要變成的動物時，他選的是「龍蝦」，因為他覺得龍蝦長壽、性功能健全、可以在大海中徜徉優游，呼應了他心目中的人生方式。後來當他愛上了失去視力的女主角，他也表示願意刺瞎自己的雙眼好跟她配對，雖然是另一種人生，仍然是由他作主的「選擇」。

不論是什麼在驅使你做「選擇」，要知道人生也不僅僅是「選擇」而已。

當你深深相信自己值得幸福、最後一定能夠得到幸福，你就不會再害怕做選擇，也不會後悔你的選擇了！

《40 處男》（The 40-Year-Old Virgin）, 2005

如果想要天長地久，
就別急著馬上擁有。

I want it to last forever, and that's why I'm as
patient as ever.

愛隨時可能出現，
所以要盡力讓自己更美好。

Try to be better at all times, because love can
show up at any time.

《翻轉幸福》（Joy），2015　

孤立無援不一定是壞事，那正是認清自
己最好的時候。

Being on your own is not necessarily a bad thing;
sometimes that's the only way to understand what
you are made of.

23 因為喜歡，所以試著去了解

「他婚前的個性，在結婚以後卻一點也沒變！」每次聽到有人說出這樣的話，我們都會覺得眼前一黑，頭上飄著無數問號，很想反問對方：那麼你的個性變了嗎？如果，你堅持對方在結婚後，會依照你的想像跟期待變成另外一個人，那麼我們真的很想請問：當初跟你結婚的那個人，你真的認識過他嗎？

難道，你是跟你想像中的理想對象結婚了嗎？

269

《新婚告急》（Just Married），2003

愛情是盲目的，但婚姻卻會讓你大開眼界。

Love is blind, but marriage will force open your eyes.

和很多熱戀中的男女一樣，莎拉（Sarah，布蘭妮‧墨菲飾）和湯姆（Tom，艾希頓‧庫奇飾）覺得兩人在一起的時間怎樣都不夠，所以即便才交往九個月，身分背景懸殊，女方家庭也反對，都沒能阻擋兩人結婚的決定。然而，在兩人甜蜜期待的蜜月旅行中，卻接連發生了讓人哭笑不得的狀況：在飛機上親熱卻撞傷空姐；在旅館搞出大停電被趕出去；被超大蟑螂攻擊；鬧起彆扭，甚至還誤會對方偷吃，最後不歡而散！

經歷了像是一場災難的蜜月旅行後，兩人回到各自的家中，靜下心反省著，各自嘗到了莽撞及衝動行事的苦澀滋味，同時，又想起兩人是如何被對方吸引才在一起的……當他們領悟了婚姻是需要經營的，湯姆立即主動到莎拉家門口向她重新表達心意，再一次打動了莎拉，兩人才決定再給這個婚姻一次機會。

雖然浪漫是讓一段感情維持熱度的調味料，但婚姻是一輩子的事，不能只靠甜言蜜語和鮮花蠟燭來維持。熱戀時你覺得對方再多的缺點你也能夠接受，但請問問自己，你能夠接受的是一天、兩天、還是三十年、四十年？婚姻不能像是競賽定要分出勝負，婚姻比較像是兩人結伴而行的馬拉松，彼此並肩齊步往前跑，並相互扶持到人生終點。

水尤說：婚姻是給你一個機會，愛上一個人的全部。

我跟水尤一起旅遊時，跟這部電影的男女主角有點像，也各自有不一樣的關注焦點。例如，我很喜歡參觀博物館，也喜歡充滿文化歷史背景的景點，而水尤則喜歡嘗試美食，對於可以放鬆心情的地方比較感興趣。

我們的蜜月旅行地點是巴黎，巴黎的羅浮宮是我一直夢寐以求的地方，當我饒富興味地細細瀏覽羅浮宮內的展覽文物時，水尤卻在一旁一直嚷著要快點去找東西吃。當時的我沒有耐心哄他，就對他說了：「你要是覺得無聊就回旅館，我自己在這裡看！」

此時，水尤立馬安靜了下來，自己到一旁的板凳上坐著等待。過了一會，我發現水尤身上多了一台導覽機，他也開始觀賞羅浮宮內的一件件展覽，不再吵著要離開，因此我開心地度過了一個充實的下午。

當天晚上，我好奇地問了水尤，是什麼讓他突然改變心意，他說：「因為我想要了解的是什麼能夠讓妳這麼喜歡、這麼專心……實際去嘗試以後，其實還真的滿有趣的！」

他的答案讓我每次想到都覺得感動——像這樣因為另一半喜歡，所以自己也試著去了解，這不就是除了愛情，我們可以從對方身上得到的其他收穫了嗎！

《史密斯任務》（Mr. & Mrs. Smith），2005

感情的最高境界，是做到各自堅強，但又互相依賴。

A relationship is at its best when two individuals are strong on their own as they rely on each other.

布萊德‧彼特（Brad Pitt）和安潔莉娜‧裘莉（Angelina Jolie）是好萊塢一對銀色夫妻，當年的這部電影正是促使兩人最後在一起的關鍵作品。在片中兩人飾演一對隸屬不同組織的頂尖殺手，但雙方卻不知道彼此的祕密身分，以為對方就只是個和自己有著相同頻率的人。或許，是在對方身上看到了自己的影子，他們一見面就深深為對方著迷，兩人就這樣對彼此隱藏了真實身分，很快就結了婚。

後來兩人發現了對方的祕密，並在組織的命令下試著殺死對方，卻因為深愛著對方而下不了手。然而，作為一個殺手，讓另一個殺手生活在身邊，是違反了殺手守則與專業訓練的事，等於是把性命交給了對方。最終兩人對彼此的愛與信任勝過了一切，並聯手抵擋了組織的追殺，守住了兩人的婚姻。

當然我們一般的生活之中，不會像電影一樣動不動就拿刀拿槍，但是這部電影所呈現的婚姻關係，卻讓我十分嚮往。兩人各自作為冷血殺手時，都十分出色頂尖，也熱愛自己的工作，專注於自己的舞台上，後來為了能有更多的力量守護對方，他們也努力讓自己更強大——而那一份守護彼此的心意，就是讓他們更加堅強的最大動力。

水尢說：我們心目中的理想婚姻，就是當兩個人能夠保有自己的人生的同時，一起打造出一段新的人生。

我們有一群讀者也進入了婚姻的階段，其中有些人來信告訴我們，婚姻生活讓他們犧牲了一切……有人辭掉了工作，有人離開了社交圈，甚至有人二十四小時全心投注在家庭上！但就算如此，自己的付出卻被看作是理所當然，不只沒有得到感謝，還被嫌東嫌西，讓他們覺得心灰意冷！

首先，不管在哪一種關係裡面，沒有人應該被犧牲！千萬不要自以為自己可以犧牲，也沒有人可以心甘情願做到這一點，而完全沒有怨懟的。

在婚姻裡面，在家庭生活裡面，共同分擔與彼此依靠，唯此而已。然後你選擇你付出的方式，在其中找到平衡點，互相站在對方的立場著想，這樣，也許你就不會感覺失去自我了！

其實，越複雜的問題要越簡單去想，在此提供一個我跟水某相處的祕訣，很簡單的，你也可以做到的——那就是，讓自己生活在感謝中！

276

試著讓兩人都練習將心中的感謝說出口，每一天都說。想想看，我們可能會因為一些雞毛蒜皮的小事而發生大爭執，但我們也常常因為一個小小的貼心舉動而感動一輩子，不是嗎？

《40 惑不惑》（This is Forty），2012　

生活並不完美，但生活中總是有許多完美的時光。

Life isn't perfect; but there are lots of perfect moments in life.

最浪漫的愛，不是羅密歐與茱麗葉的生死相隨，而是老爺爺與老奶奶的白頭偕老。

The most romantic love isn't Romeo & Juliet dying together, but grandpa and grandma growing old together.

《麻雀變鳳凰》（Pretty Woman），1990

總有一天你會遇到那個，不在乎你過去
的人。因為他想要的，是跟你一起共度
的未來。

You are destined to meet someone who doesn't care
about your past, for it's your future that they
want to share with you.

24 愛，到底誰說了算？

二〇一五年我們最愛的電影《星際效應》（Interstellar）中有一句話說：

「這世上唯一能夠穿越時間與空間的，就是愛。」（Love is the one thing we're capable of perceiving that transcends time and space.）第一次聽到這句話時，心情馬上激昂了起來。

不論是在順境、逆境中，或是在教條禮法的層層禁錮中，就算是在罪惡深淵中，我們都可以見到「愛」的蹤影……因為「愛」就算看不見也摸不到，卻也是最真實不過的存在！

281

《丹麥女孩》（The Danish Girl），2015

你所追求的幸福不在任何人眼中，而是存在於彼此心中。

The happiness you seek exists in your hearts, not in the eyes of others.

莉莉‧艾伯（Lili Elbe，艾迪‧瑞德曼飾）是一位勇敢的丹麥女孩，除了才華洋溢之外，她更是世界上最早接受性別重置手術的人之一。出生時是男性的她本名叫做艾納‧魏格納（Einar Wegener），是一位心思細密又多愁善感的畫家，他和同為畫家的妻子葛姐（Gerda，艾莉西亞‧薇坎德飾）十分相愛。某次在替妻子當模特兒時，艾納穿上了女裝，試著模仿女性的神態舉止……最初兩人只把這件事當做夫妻之間的情趣，還替女裝打扮的艾納取了個名字叫做「莉莉」，沒想到「莉莉」意外觸動了艾納深藏在心底，連自己都不知道的祕密。

「莉莉」成為艾納心中迫切想要成為的身分，然而礙於世俗眼光和自己的心理障礙，艾納只能把「莉莉」往自己的心裡藏。葛姐一開始對於艾納的舉動感到不解與生氣，但看到艾納為了壓抑對「莉莉」渴望及對妻子的罪惡感，快要被折磨得不成人形時，她才驚覺——「莉莉」才是艾納靈魂真正的模樣！心疼不已的她，決定放棄艾納作為她「丈夫」的渴望，選擇了支持她所深愛的那個人……不管他是艾納，還是「莉莉」。

故事的最後，莉莉在一次手術之後不幸過世，離世的前一刻告訴葛姐自己有多幸運能遇到她，然後在心愛的妻子和摯友的陪伴之下安詳地走了。或許命

運在莉莉身上開了一個天大的玩笑，把莉莉的靈魂裝到了一個錯的身體中，但這並沒有阻止她追求真正的自我，她不在意世人能否理解，因為有葛妲能夠理解就已經足夠了。對葛妲來說，失去艾納雖然是個打擊，但她卻得到了莉莉。

她們不需要別人來認同，因為她們比任何人都相愛。

小某說：無私讓另一半得到自由，讓兩人的愛超越世俗男女……成為真愛！

雖然飾演莉莉的奧斯卡影帝艾迪·瑞德曼在這部片中，再次將演技發揮得淋漓盡致，但比起莉莉追求自我的勇氣，葛姐的理解及相伴到最後，才是最讓我感動的地方！

在發現丈夫竟然想要成為女人的真相時，葛姐一度埋怨過艾納，甚至很後悔自己當初為什麼要讓艾納變裝。但是，當她看到艾納變成莉莉時的那種發自內心的快樂時，她才明白——

如果真正愛一個人，對方的快樂才是最重要的！

莉莉去世後，葛姐還為了再多了解她一點，去到了她出生的家鄉。葛姐站在懸崖上眺望著莉莉曾經最愛的景色，這時，一陣強風將莉莉遺留的絲巾吹向空中……當朋友正打算去追時，卻被葛姐阻止了，看著隨風遠去的絲巾，葛姐眼中含著淚水，笑著說：「**讓她飛吧。**」（Let her fly）。

心痛是一種愛的證明，證明自己的愛，從來
都不是幻影。

Heartache is a proof of love. It proves that your
love was never just a fantasy.

生活在六〇年代的喬治（George，科林·佛斯飾）和吉姆（Jim，馬修·古德飾）是一對相戀了十六年的同志愛人，雖然來自社會的異樣眼光沒有停過，但兩人真摯的愛卻總能撫慰彼此的心。然而，一場車禍意外卻奪走了吉姆的生命，被迫面對現實的喬治雖然力圖振作，但日復一日的折磨，還是讓喬治崩潰了，他決定結束這看似失去意義的人生。

十一月三十日，這一天喬治計畫要自殺，他試圖在這一天的日常中找出一種美感，而他和吉姆十六年來的美好回憶，就這樣穿插出現在這一天發生的大小事中。這一天，他拜訪了有過一段情的紅顏知己夏莉（Charley，茱莉安·摩爾飾），也和一位初次見面的西班牙牛郎互訴心事，又和一位仰慕他的學生肯尼（Kenny，尼古拉斯·霍特飾）共渡了一個夜晚……之後終於才改變了心意。

一直以來都以理智生活著的喬治，摯愛的離世讓他的人生失去意義，然而在他決定人生已經到最後的這一天，他解放了理智，用心去感受了一切。情感取代了理智成為了喬治的救贖；肯尼無畏又直接地嘗試打開喬治的心房，讓喬治再次感受到那種以為自己早已忘記了的、被愛的感覺。此時他明白了，心痛並不是折磨，而是一種自己還有能力去愛的證明。

水尤說：只要你的心還能感受愛、還能感受痛，那你就有能力去愛、和被愛。

在愛情面前的你跟我，曖昧的時候會害怕激動，遇到真愛會奮不顧身，失去摯愛時會錐心刺痛。你跟我沒有什麼不同。然而，我們很驚訝地發現，有些同志讀者竟會懷疑自己，是不是有資格追求愛。

《摯愛無盡》這部電影對於愛情的描述非常唯美，純粹到讓人看了都心痛。

貫穿整部電影的一個理念就是，別只讓你的理智主導一切。

有太多的人為情所困，就是因為太過在意那些表面的界限跟規範。愛，不能讓人用頭腦想清楚；愛，得要用一顆心去感受、去痛。

心痛和心動一樣，都是一種愛的證明，證明愛並不是一件虛幻的東西，更不是只有特定的人才能追求，那是每個人都能擁有的，一種平衡生命的美好力量。

不懂你的人為你的成就喝采，懂你的人為你的付出心疼。

Those who don't understand you cheer at your success, those who do are saddened by the price you paid.

為了心愛的人奮鬥雖然辛苦，
卻永遠值得。

Fighting for loved ones may be a long battle, but
it's worth every while.

25 愛情向前走！

　　現代社會，很多女生也有志於追求事業上的成功，因此改變了許多伴侶之間的相處與分工，愈來愈多現代女性，辛苦的在兩性平權以及家庭職場間找尋平衡。

　　很多讀者來信苦惱的說，「我男朋友總是抱怨我忙著工作不陪他」、「我老公雖然嘴上不說，但心裡卻很在意我賺得比他多」、「我的夢想和他的夢想，勢必有一個人要放棄」……雖然，相對於不同的個人，不可能只用一個方法就能減輕所有人的苦惱，但我們可以試著去看看，別人都怎麼做？

《高年級實習生》 (The Intern)，2015

再堅強的人，偶爾也需要一個可以依靠的肩膀。

No matter how strong we are, we can all use a shoulder to cry on from time to time.

安‧海瑟薇（Anne Hathaway）在二〇〇六年演出《穿著Prada的惡魔》（The Devil Wears Prada）後再次回到了時尚圈，這次她扮演的不再是當年那個小助理，而是搖身一變成為龐大線上服裝購物網站的執行長。這個只花了茱兒（Jules）十八個月就打造出來的新創公司是她的心血結晶，也是她的夢想。

她的丈夫為了要讓茱兒無後顧之憂，辭掉了高薪的工作，在家作一個家庭煮夫，打點茱兒和小女兒的生活起居。

好景不常的是，丈夫仍因為無法忍受茱兒長期將工作擺第一而出軌了！發現丈夫偷吃的茱兒表面上裝作若無其事，內心其實很徬徨、動搖著……一方面她對丈夫多多少少感到愧疚，同時她又必須穩住情緒，不讓公司運作受到影響。為了要挽回家庭，茱兒一度想要將一手打造的公司，委託給外聘的執行長管理，就有多點時間陪伴家人。

要做出這個決定得非常勇敢，因為這就代表茱兒要犧牲她的夢想。這時公司裡的一位銀髮實習生（Ben，勞勃‧狄尼洛飾）獲悉了她的心思，給予茱兒適時地陪伴及中肯地建議，才讓茱兒清楚了自己真正想要的。慶幸的是，丈夫也及時悔悟，並懇求茱兒千萬不能因為他一時地迷失，而放棄了重要的夢想……

水兒說：因為有想要達成的目標，相對的就要付出可觀的代價！

每次看到讀者訴說這類的苦惱，都會讓我感同身受，我和片中的茉兒其實有點像，也為了追求夢想正在職場上力拚著。

常常，我有無數的夜晚和周末在加班中度過，而水兒對於工作及生活較為順其自然，所以還滿能適應我這樣的生活模式，但還是會有不合乎對方期待的時候，發生爭執是難免的。像是周末時水兒就想往外跑，而我只想在家看書睡覺；或像是家事的分工……等。

但每次衝突過後，我們會提醒對方共同的、長遠的目標，以及相許相伴的幸福未來，每一個讓共同目標無法達成的事，都是需要加強溝通的事。

所以，當我們嘗試在夢想和愛情中找到平衡、付出努力，雙方都應該陪伴身旁、體貼對方；當我們常常打從心裡表達感謝，不將對方的付出視為理所當然，那麼兩人就能一直找到平衡了。

幸福與快樂的秘訣，在於懂得細細品嘗
人生中一切的美好細節。

The secret to happiness lies in savoring all the
beautiful details in life.

《追婚日記》（Go Lala Go），2015

有些時候幸福靠的不是爭取，而是珍惜。

Sometimes the best way to get happiness isn't to fight for it, but to cherish it.

杜拉拉（林依晨飾）是一個三十三歲的職場女強人，經過了多年的努力之後終於有升遷的機會，卻遇到了一個非常難搞的新老闆。讓她同樣煩惱的，還有交往已經五年的攝影師男友王偉（周渝民飾），總是以事業還沒成功為由，遲遲不肯向她求婚。而就在拉拉的工作與愛情看似同時陷入困境，耐心也快消磨殆盡時，卻出現了一位年輕有為的高富帥陳豐（陳柏霖飾）對拉拉展開熱烈追求。

杜拉拉要面對的不僅僅是愛情和夢想兩者的抉擇，在情場上，雖然她愛的是王偉，但陳豐卻能給拉拉想要的婚姻承諾；在職場上，她看似熬出了頭，卻面對著上司與下屬的夾殺。於是，一直都以為幸福是「只要爭取，就能得到」的拉拉開始感到心力交瘁，最後她的選擇，出乎所有人意料的──卻是通通都放棄了！拉拉拒絕了陳豐的求婚，也辭去了剛剛得到升遷的經理職位，最後也沒有和王偉恢復連絡。

接下來的日子，拉拉回歸本心，從頭檢視自己的人生之後才發現，自己要的幸福其實一直都在，只是因為忙著追求前方那些，看似更美好的虛幻而忽略了。此時她明白了，幸福不一定要靠爭取，更多時候，靠得是珍惜而已。

水尤說：我們可以做到的也許只有「找到平衡」。

《高年級實習生》是一個圓滿兼顧愛情與夢想的故事，這種可以兩全其美的結局，在現實生活中是鳳毛麟角。《追婚日記》裡的杜拉拉則是在放棄一切後，才懂得這個平衡是甚麼。

然而爭取也好、珍惜也罷，幸福是每個人都想要擁有的，但在追求幸福的過程中，請不要忘了你心目中原來幸福的樣子，否則你拚盡了全力去追，追到之後也可能盡是失望而已呀。

298

真愛不是用找的，是用打造的。

True love isn't found, it's built.

那些電影教我的事 II

先替自己勇敢一次，再為對方堅強一次！

作　　　者　水ㄤ＆水某
責任編輯　賴曉玲
版　　　權　吳亭儀、翁靜如
行銷業務　莊晏青、何學文
總編輯　徐藍萍
總經理　彭之琬
發 行 人　何飛鵬
法律顧問　台英國際商務法律事務所 羅明通律師
出　　　版　商周出版
　　　　　　台北市中山區104民生東路二段141號9樓
　　　　　　電話：(02) 2500-7008　傳真：(02)2500-7759
　　　　　　E-mail：bwp.service@cite.com.tw
發　　　行　英屬蓋曼群島商家庭傳媒股份有限公司城邦分公司
　　　　　　台北市中山區104民生東路二段141號2樓
　　　　　　書虫客服服務專線：02-25007718・02-25007719
　　　　　　24小時傳真服務：02-25001990・02-25001991
　　　　　　服務時間：週一至週五09:30-12:00・13:30-17:00
　　　　　　郵撥帳號：19863813　戶名：書虫股份有限公司
　　　　　　讀者服務信箱：service@readingclub.com.tw
　　　　　　城邦讀書花園：www.cite.com.tw
香港發行所　城邦（香港）出版集團有限公司
　　　　　　香港灣仔駱克道193號東超商業中心1樓 / E-mail：hkcite@biznetvigator.com
　　　　　　電話：（852）25086231　傳真：（852）25789337
馬新發行所　城邦(馬新)出版集團
　　　　　　Cité (M) Sdn. Bhd. (458372 U)
　　　　　　11, Jalan 30D/146, Desa Tasik, Sungai Besi, 57000 Kuala Lumpur, Malaysia
　　　　　　電話：（603）90563833　傳真：（603）90562833
美術設計　張福海
插　　　畫　水晶孔
印　　　刷　卡樂製版印刷事業有限公司
總經銷　聯合發行股份有限公司
地　　　址　新北市231新店區寶橋路235巷6弄6號2樓
　　　　　　電話：（02）2917-8022　傳真：（02）2911-0053

■2016年08月16日初版
■2020年09月24日初版24.5刷

Printed in Taiwan
定價／300元
ISBN 978-986-477-049-6

國家圖書館出版品預行編目(CIP)資料

那些電影教我的事 II 先替自己勇敢一次，再為對方堅
強一次！／水ㄤ&水某作. -- 初版. -- 臺北市：商周
出版：家庭傳媒城邦分公司發行, 2016.08
　　面；　公分
ISBN 978-986-477-049-6(平裝)
1.電影片　2.生活指導
987.83　　　　105010360

插畫簡介 ————————————————
水晶孔
作品以插畫、漫畫和動畫創作為主，擅長角色設計和美
術設定。2016入選為法國安古蘭台灣館參展漫畫家，
獲得2015 Wacom Create More全球活動，11位全球
焦點創作者之一。著有繪本《流浪小孩》。

人生就像是一部電影，精不精彩取決於你怎麼看，和怎麼感受。

Life is like a movie. It's only as exciting as how you see and what you feel about it.